인간과 디사인의 교감 빅터 파파넥

dialogue : 2
비터 파파넥
인간과 디자인의 교감

저자 조영식

1판 1쇄 찍은날 2004년 4월 1일
2판 1쇄 펴낸날 2008년 3월 3일
2판 2쇄 펴낸날 2014년 9월 9일

펴낸이 이영혜
펴낸곳 디자인하우스
 서울시 중구 동호로 310 태광빌딩
 우편번호 100-855 중앙우체국 사서함 2532
대표전화 (02) 2275-6151
영업부직통 (02) 2263-6900
팩시밀리 (02) 2275-7884, 7885
홈페이지 www.designhouse.co.kr
등록 1977년 8월 19일, 제2-208호

기획 박효신
디자인 윤희정

편집장 김은주
편집팀 박은경, 이소영
디자인팀 김희정, 김지혜
마케팅팀 도경의
영업부 김용균, 오혜란, 고은영
제작부 이성훈, 민나영, 박상민

출력·인쇄 중앙문화인쇄

값 12,000원

ISBN 978-89-7041-960-2
 978-89-7041-958-9(세트)

인간과 디자인의 교감 빅터 파파넥

글 조영식

design house

VictorPapanek

조영식 | 서울대학교 대학원에서 산업디자인을 전공하고 영국 레스터 폴리테크닉 인더스트리얼 디자인 엔지니어링Leicester Polytechnic Industrial Design Engineering 대학원을 졸업했다. 일본 다카기 인더스트리얼Takagi Industrial 사의 무조정 RF Monolithic Module 무선전화기의 시장 조사 및 디자인 연구, 한샘의 멀티미디어 키친 시스템Multi-media Kitchen System 개발 연구, ㈜현대 중공업의 산업용 로봇 디자인 등 다수의 프로젝트에 참여했다. 연구 논문으로 「디자인과 생태」, 「제품 조형의 내구적 속성에 관한 연구」 등이 있으며, 옮긴 책으로 『녹색 위기 : 디자인과 건축의 생태성과 윤리』 (빅터 파파넥 저, 조형교육), 지은 책으로 『제품 기호학 : 제품에 얽힌 기호 이야기』 (커뮤니케이션북스) 등이 있다. 현재 이화여자대학교 디자인학부 교수로 재직중이다.

빅터 파파넥 차례

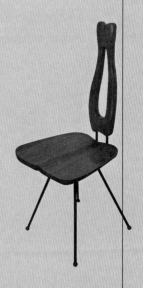

빅터 파파넥과의 가상 인터뷰

dialogue

빅터 파파넥Victor Papanek 과 제임스 헤네시James Henessey, 노마딕Nomadic 가구 전시회

선생님께서는 50여 년이 넘는 오랜 기간 동안 디자인 교육에 힘쓰셨고, 디자인 관련 다양한 프로젝트를 수행해 오셨습니다. 이처럼 디자인을 평생의 화두이자, 직업으로 선택할 계기는 어디에 있습니까?

VP 하나의 완성품은 처음부터 완결된 아이디어에서 나온 것이 아닙니다. 그것을 실체화시키는 과정에서 그를 둘러싼 내외적 환경에 의해 다양한 변화를 겪으면서 최종의 결과물이 나오는 것입니다. 제가 디자인을 업으로 선택한 데에도 삶의 여러 요인이 작용했다고 볼 수 있겠습니다. 가장 근본적인 것으로 거슬러 올라간다면, 무엇보다도 유년 시절의 가정 환경과 성장기에 놀이의 터전이자 배움의 현장이었던 자연 환경의 영향을 들 수 있겠습니다. 저는 오스트리아Austria 의 비엔나Vienna 에서 태어나 어린 시절을 그 곳의 풍요로운 자연환경에서 보냈습니다. 거대하지만 섬세하고 변화 무쌍한 자연 속에서 작은 한 아이의 성품이 형성되고 그 안에서 자연을 닮아 가는 꿈을 꾸었던 것 같습니다. 제가 가지고 놀 장난감들을 주로 나무와 종이, 철사 등의 재료로 어설프지만 스스로 만들었던 것이 기억납니다. 아마도 어린 마음에도 창조의 기쁨이라는 것을 조금이나마 느꼈나 봅니다. 유년 시절 저희 집이 영국으로 이주하면서 저는 급격한 환경 변화에 적지 않은 마음고생을 했습니다. 영국은 어린 저에게 너무나 낯선 곳이었고, 무엇보다도 언어 소통이 쉽지 않아서 처음 몇 년간은 친구도 거의 없었기 때문에 혼자 사색하며 시간을 보낼 때가 많았습니다. 혼자 보내는 시간이 많다보니 자연스레 다양한 곳에 관심을 갖게 되었고, 어린 나이에 여러 분야의 서적들을 접할 수가 있었습니다. 이 시기에는 아마 비슷한 연배와 걸맞지 않게 생각이 조숙했던 것으로 기억됩니다. 특히 이 때에 가장 저를 매료시켰던 분야는 바로 사람들이 쉬고, 자고, 먹고, 일하며, 대화를 나누는 건축이었습니다. 나라마다 혹은 문화·인종과 지역별로 왜 그렇게 다양한 건축이 존재하는지, 또 그 하나 하나의 건축마다 어찌 그렇게 멋있던지 건축은 저의 어린 마음을 사로잡기에 충분했습니다. 이러한

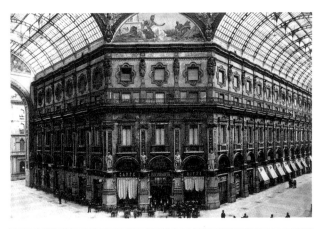

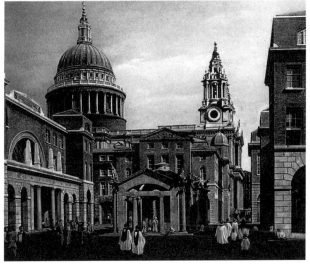

↑ 비토리오 엠마누엘레 갈레리아Vittorio Emmanuele Galleria, 1900년, 이탈리아 밀라노, 아직까지도 대형 상점으로 이용되고 있다.

↓ 세인트 폴 대성당St Paul's Cathedral, 영국 런던, 200여 년간 성당으로 사용되고 있다.

경험을 통해서 건축 디자인이 새로운 창조라는 인식을 갖게 되었고, 저는 주저함 없이 건축 디자인을 평생의 업으로 삼을 것을 결심했습니다. 제가 미국의 대학에 가서 건축 공부를 한 것도 바로 이런 경험에서 비롯된 겁니다. 그러나 미국에서 건축 디자인 공부를 하던 시절은 방황의 연속이었습니다. 비록 나이는 어렸지만, 저는 동년배들과 비교해 볼 때 나름대로의 가치관이 확고했던 반면에 대중 소비문화에 익숙해져 있는 미국 건축 대학의 학문 풍토는 저에게 커다란 갈등 요인이었습니다. 결과적으로는 그러한 갈등이 제 나름대로의 디자인 철학을 공고히 하는 데는 많은 도움을 주었던 것 같습니다.

대학시절 미국에서 건축 디자인 공부를 하면서 많은 갈등을 겪었다고 말씀하셨습니다. 그러한 갈등의 원인이 무엇이었으며, 왜 그렇게 고민하셨는지 구체적으로 말씀해주셨으면 합니다.

VP 단정적으로 말씀드리기 좀 곤란하지만, 그 때나 지금이나 미국의 건축 교육은 보다 많은 이윤을 얻기 위한 대규모 구조와 대단위 건축 위주의 편향된 교육 방향을 보여주고 있습니다. 1952년 건축 디자인 학생으로 입학했을 당시, 한 스승은 우리가 디자인할 건축물들은 20년에서 25년간만 사용되고 그 다음에는 허물어진다고 말씀하셨습니다. 25년이 지난 다음에는 냉ㆍ난방용 배관이나 전기 배선 설비, 엘리베이터 이외에도 많은 것들은 너무나 구식이 되기 때문에 폐기해야 하며, 건물을 허물고 새롭게 짓는 것이 보다 더 간단하고 효율적이므로 건축의 계획적 폐기를 강조하셨습니다. 그러나 건축된 후 수백 년의 세월이 흘렀음에도 아직까지 아름답고 유용하게 활용되는 수많은 유럽의 건축물들을 보면서 자랐던 저로서는 스승의 이러한 견해에 적지 않은 가치의 갈등을 겪어야만 했습니다. 청년 시절, 이러한 저의 가치관은 50여 년이 지난 지금까지도 변함이 없습니다.

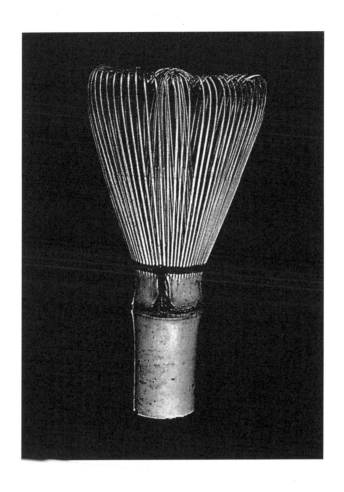

일본 전통 다도용 솔. 대나무의 한쪽 마디를 잘라 만든 것으로 도구를 대하는 일본인들의 정신 세계가 그대로 묻어나 있다.

그렇다면 선생님께서는 디자인에서 가장 우선하는 가치는 무엇이라고 생각하십니까?

VP 단적으로 말씀드려서, 디자인에서 가장 중요한 것은 바로 정신성
mentality 이라고 봅니다. 다시 말해 디자인을 단지 물질적으로만
판단해서는 곤란하다는 말입니다. 디자인은 물질과 정신이 하나로
융합된 그러한 대상입니다. 물론 고귀한 의자나 심오한 라디오, 윤리적인
의상을 우리 주위에서 찾아내기란 그리 쉽지 않은 일이지요. 하지만
디자인이 과연 정신적인 것인가의 물음에 대해 건축이 그 해답을 주고
있습니다. 건축은 언제 어디서든 늘 인간의 정신 세계와 교감해
왔습니다. 인간과 디자인이 정신적 교감을 주고받을 수 있다는 가정은 곧
디자인에 정신성이 내재되어 있다는 결론에 이르게 합니다. 건축은
스스로의 존재 가치를 인간의 다양한 감각 기관을 통해 전달하고
있습니다. 제품 디자인에서 정신성이 깃들어 있는 대표적인 사례를
들자면 보스톤Boston 사의 스테플러를 들 수 있습니다. 이 제품은
고도의 아름다움과 유용성을 지니고 있으며 특히 이것을 디자인한
회사나 디자이너의 사회적 의지가 명확히 표출되고 있습니다. 적어도 이
제품에 대해 우리는 분명 정신적인 측면에 대해 논의할 수 있지
않을까요? 옛 물건이나 개발도상국의 물건에서 저는 이러한 정신성을
자주 발견하곤 합니다. 그러나 근래에 들어 또는 선진국에서 정신성이
내재되어 있는 물건을 발견하는 것이 좀처럼 쉽지 않은 이유는
무엇일까요? 모든 것이 너무나 풍요로운 현대의 선진국에서는 이미
정신성이라는 말 그 자체가 너무나 고루한 의미로 받아들여지지 않나
생각해 봅니다.

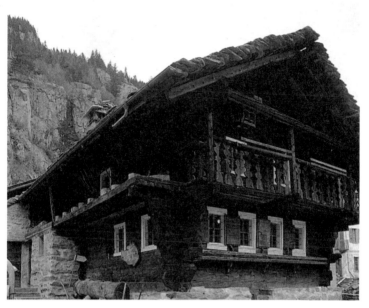

월셔Walser 지방의 주택, 1628년, 현재는 민속 박물관으로 사용되고 있다.

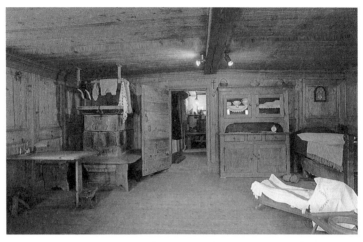

월셔 주택의 내부

← 일본 도쿄의 NEC 본사 건물, 외부와의 환경을 인위적으로 차단한 절형적인 현대 건축의 표본
가 NEC 건물의 한 부분

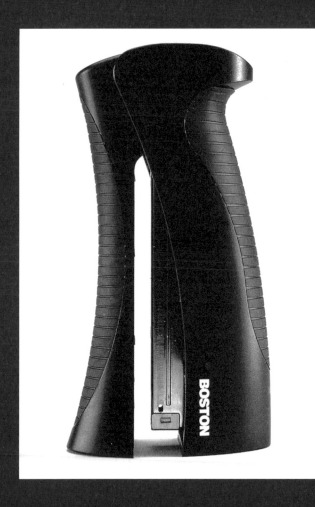

스테플러, 보스톤Boston 사, 플라스틱 고유의 재료적 특성과 아름다움, 실용성 등이 내재되어 있다.

선생님께서는 디자인에 내재된 정신적 가치를 거듭 강조하고 계시군요. 디자이너에게 정신적 가치란 어떤 의미이며, 실천의 문제는 어떤 방식으로 접근해야 할까요?

VP 무엇보다도 먼저 디자이너 스스로를 위해서라도 디자인의 정신적 문제는 매우 중요한 의미를 갖습니다. 다시 말하자면 디자인에 정신적인 가치를 부여함으로써 디자이너는 그들의 사회적 역량을 보다 더 확장시킬 수 있는 것입니다. 사회를 변혁시킬 수 있는 많은 잠재력이 디자인에 내재되어 있음에도 불구하고 역사적으로 볼 때 디자인은 줄곧 사회의 하부 구조를 형성해 왔습니다. 아마도 그 원인은 바로 정신적 가치를 부여하는 주체자인 디자이너 스스로의 실천이 너무나 미약했기 때문으로 봅니다. 디자인의 정신적 가치를 일반인들이 논의할 때 비로소 디자인은 사회의 상부 구조로 편입될 수 있고, 이를 통해서 디자이너가 갖는 사회적 영향력이 강화될 수 있는 것입니다.

↑ 서아프리카 기니아Guinea의 현대식 주택. 전통적인 삶의 방식을 그대로 유지하면서 동시에 삶의 질 향상을 꾀하는 표본 주택. 전통 문화에 대한 디자이너의 철학이 그대로 표출되고 있다.

↓ 위 주택의 남쪽 측면. 강렬한 햇살을 막아주며 빛의 리듬을 전체적으로 활용하고 있다.

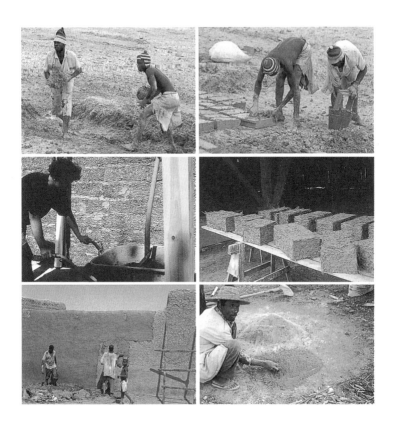

주택의 제작 과정. 전통적 소재와 과정, 방법을 그대로 이용하며 그 주택에 거주할 사람이 직접 제작에 참여함으로써 주택의 본질적 요구를 수용하고 있다.

19세기의 셰이커Shaker 교도들이 사용하던 주방 기구. 셰이커 교도들의 철학과 정신 세계가
그대로 반영되어 있다.

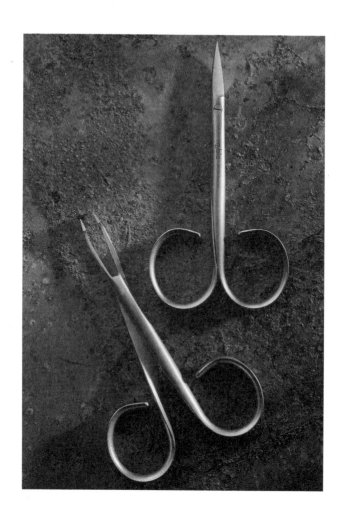

수술용 가위, 독일 트로이카 뵐 앤드 시에Troika Böll & Cie 사, 한 개의 철판을 휘어 만든 것으로 제작자의 명성이 엿보인다.

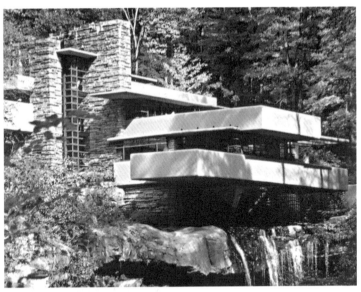

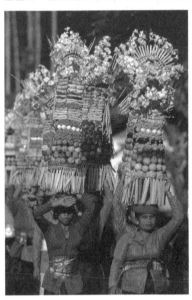

↑ 프랭크 로이드 라이트, 낙수장Falling-
 water, 1935년, 소리와 빛, 시각적 촉감을
 모두 활용한 그의 대표적 건축물이다.
← 정성스럽게 장식한 과일과 꽃, 사탕, 잎사귀
 들을 사원으로 나르는 발리인의 모습. 순식
 간에 사라지게 될 이 같은 제물을 만들기
 위해 많은 시간과 공을 들이지만, 사리사욕
 을 버리고 공동체의 삶에 헌신하는 그들의
 모습에서 깬달은 삶의 모습을 발견한다.

선생님은 상당히 많은 분들과 교우하신 것으로 알고 있습니다. 그 분들 중 선생님의 철학과 사고에 중요한 영향을 끼친 분은 어떤 분을 들 수 있겠습니까?

VP 현재의 저의 철학과 사고 체계를 형성하기까지 너무나 많은 분들이 영향을 주셨습니다. 그 분들을 일일이 나열하는 것은 참 어려운 일입니다. 하지만 저의 디자인 철학이나 인생 전반에 가장 큰 영향을 끼친 분을 꼽자면, 아마도 저의 스승이셨던 프랭크 로이드 라이트Frank Lloyd Wright와 인도네시아의 발리Bali인들이라고 말할 수 있을 겁니다. 우선 프랭크 로이드 라이트에 대해서 말씀드리자면, 그 분은 무엇보다도 건축 디자이너가 지녀야 할 자세와 사회적 역할을 몸소 실천으로 보여주신 분입니다. 저는 그 분의 세계관과 삶에 깊이 공감했으며 큰 감동을 받았습니다. 건축 공간의 상세한 부분까지도 인간의 모든 감각, 즉 시각은 물론 청각과 촉각, 후각을 총동원하여 섬세하게 계획하는 그의 철두철미함은 제가 디자인을 교육하고 다양한 프로젝트를 수행하는 데 늘 규범적 지표가 되었습니다. 또 다양한 문화적 영역에서 만나 삶의 교훈을 주었던 저개발국가의 원주민들을 들 수 있겠습니다. 유네스코 UNESCO나 유니세프UNICEF를 비롯한 다양한 국제기구의 후원으로 저는 인도네시아와 멕시코, 아프리카, 알래스카의 원주민들과 오랜 기간 함께 생활한 바 있으며, 그들의 삶을 향상시키기 위한 다양한 프로그램을 진행시켰습니다. 저의 이러한 조그만 노력이 그들의 삶의 질 향상에 얼마나 직접적인 기여를 했는지 알 수 없지만, 제 입장에서는 그들을 통해 진정한 삶의 교훈과 지혜를 배울 수 있었던 아주 중요한 경험이었습니다. 제가 유독 자연의 생태 환경에 많은 관심을 기울이게 된 계기도 이들과 함께 했던 지난날의 경험으로 비롯된 것입니다.

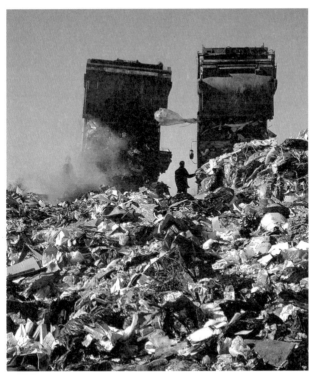

↑ 매립지에 버려지는 쓰레기들. 화학 물질들이 포함되어 있어 토양과 지하수를 오염시킨다.

↓ 재활용을 위해 빈 병과 골판지를 수거하는 중국인의 모습. 제 3세계에서 자원의 부족은 생필품의 재활용을 자연스러운 생활의 일부분으로 만들었다.

선생님의 글이나 디자인 프로젝트를 살펴보면 늘 생태적 균형을 강조하고 계십니다. 대부분의 사람들도 현재 환경 문제를 둘러싼 그 심각성과 폐해에 대해 어느 정도는 공감하고 있다고 생각하지만, 우선 간략히 선생님의 생태적 관점에 대해서 듣고 싶습니다.

VP 먼저 생태적 환경 문제에 대한 논의의 시초를 거슬러 올라가면, 그 문제는 바로 언제부터인가 우리의 가정에, 사무실에, 길거리, 혹은 공장에 쓰레기통을 가져다 놓으면서부터라고 추정됩니다. 다시 말해 유형·무형의 문제를 떠나서, 지구상에 쓰레기가 생기고 이를 배출하는 데서부터 생태적 균형의 파괴가 시작되었습니다. 지구 전체로 볼 때에 쓰레기, 즉 '버려지는 것'은 늘 어딘가는 존속할 수밖에 없습니다. 여러분 앞마당의 쓰레기를 치울 때 물론 앞마당은 깨끗해질지 모르지만, 그 쓰레기는 매립장 한 구석을 차지해 몇 백년 동안 썩기만을 기다려야 하거나, 소각로에서 태워 없앤다 해도 쓰레기가 타면서 내뿜는 각종 독성가스는 지구 상공에 늘 남아 있을 수밖에 없습니다. 따라서 쓰레기는 영원히 없앨 수 있는 그런 성질의 것이 아니지요. 우리의 선조들은 쓰레기를 만들지 않았습니다. 또한 저개발 국가의 원주민들 역시 쓰레기에 대한 태도가 선진국과는 전혀 다릅니다. 우리 선조들은 설사 쓰레기를 만들었다 하더라도 쓰레기는 '버려지는 것'이 아니라 또 다른 의미의 자원을 뜻했습니다. 즉 쓰레기와 자원은 동일한 의미를 내포하고 있었다고 볼 수 있겠습니다. 실제로 산업 혁명이 시작되기 이전까지만 해도 쓰레기로 인한 생태계의 파괴는 전혀 찾아볼 수가 없었습니다. 따라서 결론부터 말씀드리자면, 생태적 환경 문제를 해결하기 위한 대전제는 바로 쓰레기를 자원화하든지, 쓰레기 발생량을 최소화하는 것입니다. 이제 지구의 환경 보호와 생태적 균형이 잘 유지될 것으로 낙관적인 기대를 하는 사람은 아무도 없을 것입니다. 만일 우리가 지구자원을 잘 보존하지 않고 소비와 생산의 가장 기초적 방식을 바꾸지 않는다면 우리에게 미래는 너 이상 존재하지 않을 것입니다. 제가 유독

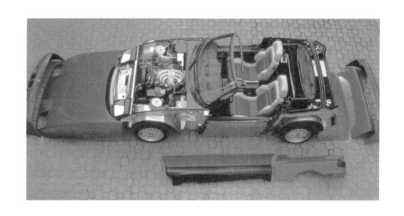

Z-1 모델, BMW 사, 수리 및 재활용을 위해 쉽게 분해할 수 있도록 니사인됐니.

생태적 환경 문제에 큰 관심을 갖는 이유는 바로 이제 더 이상 생태적 문제 해결에 대한 문제의 심각성에 대한 논의를 유보할 수 없는 시점에 도달했기 때문입니다.

디자이너 입장에서 볼 때, 말씀하신 취지와 당위성은 분명 공감합니다만, 개인적 차원에서 이 문제를 해결하기에는 한계가 있다고 봅니다. 그렇다면 생태적 균형을 전제로 한 디자인을 실현시킬 수 있는 방법에 대해 선생님의 조언을 듣고 싶습니다.

VP 생태 환경의 문제 해결은 크게 세 가지의 접근 방식이 가능하리라 생각합니다. 그 하나는 개인적 혹은 가정 단위의 차원에서 무언가를 실천하는 일입니다. 물을 아껴 쓴다든지, 쓰레기를 분리 수거하여 재활용한다든지, 단열재를 사용하여 집을 짓는 것과 같은 일반적인 차원에서 자원의 보존과 절약을 실천에 옮기는 것이 있겠습니다. 또 다른 하나는 사회적, 도덕적 의무를 회피하고 윤리적 책임면에서 부적격한 과학자 집단에 전적으로 의존하는 방법일 것입니다. 지금까지 우리가 줄곧 해 왔던 방식이지요. 저는 세 번째 접근 방식을 권하고 싶습니다. 즉, 우리에게 맡겨진 고유의 사회적 역할을 성실히 수행하는 것입니다. 교수로서, 은행원으로서, 기업인으로서, 운전기사로서, 정치인으로서, 디자이너로서 그들의 실천 방안들을 나름대로 성실히 수행하는 것입니다. 저의 천직은 디자이너이자 교수였기 때문에 주로 학생들에게 혹은 디자이너에게 그들의 생태적 역할을 강조했던 것입니다. 물론 디자이너만이 이러한 생태적 문제를 전적으로 해결할 수는 없지만, 적어도 디자이너는 재료의 선택과 제조, 제품의 포장과 유통, 폐기와 직접적으로 관련되기 때문에 생태적 문제를 주도적으로 해결해 갈 수 있으리라 생각됩니다. 질문자의 말대로 디자이너 개인적인 차원에서만 이 문제에 접근하려는 방법은 단지 지엽적인 해결 방안일 뿐이라는 비판을 받을 수도 있습니다. 그러므로 이를 보완하기 위해서는 디자인과

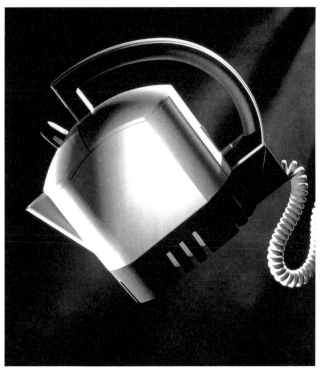

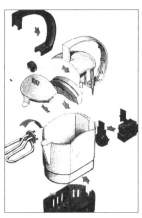

↑ 유케틀U-Kettle, 그레이트 브리티시 케틀
Great British Kettle 사, 이 전기 주전자는
재료의 재활용을 위해 해체가 용이하도록 디
자인되었다.

← 유케틀의 분해도

수평적 관계에 놓여 있는 제조 및 생산, 마케팅, 유통, 영업부서의 사람들과 역시 생태성의 문제를 공유하는 것이 중요하며, 총체적으로는 기업의 차원에서 실천적 대안이 도출되어야만 합니다. 굴지의 자동차 회사들, 예를 들어 벤츠Benz나 베엠베BMW, 볼보Volvo 등은 생태적 균형을 실천하는 대표적 기업들로 기업 차원에서의 대표적 사례가 되리라 생각합니다. 물론 기업적 차원보다 우위에 있는 것이 국가적 차원입니다. 국가적 차원에서 생태 환경과 관련한 각종 법률과 세칙을 입안하고, 정책을 세우며, 생태 유지를 위한 각종 국가적 사업을 추진해야 하며, 이것이 선행되어야만 총체적인 생태적 균형을 유지할 수 있다고 생각합니다.

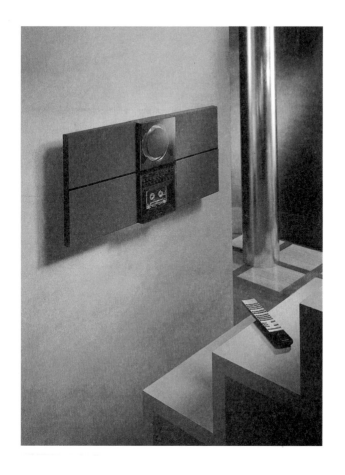

베오사운드Beosound, 뱅앤올룹슨Bang and Olufsen 사, 격을 갖추고 있는 대표적인 제품 중 하나이다.

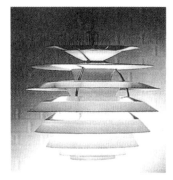
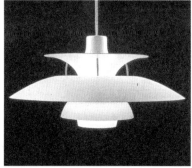

↖ ↗ 폴 헤닝슨Paul Henningsen 조명등, 1925년, 반사 갓의 뛰어난 효율성으로 인해
　꾸준히 판매되고 있다.
↓ 조명등, 1982년, 오스트레일리아 플래넷Planet 프로덕트 사

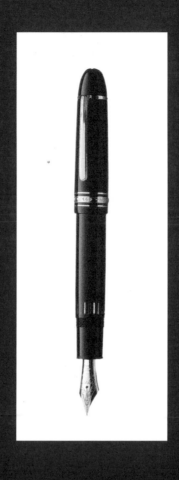

몽블랑Montblanc 만년필 1908년
제작자의 섬세함과 정성이 깃들어 있다. 이러한 격조 높은 제품은 꾸준히 판매되는 경향이 있다.

디자이너가 지닌 사회적 역할의 중요성을 상기할 때에, 디자이너가 지향해야 할 생태적 관점은 무엇이며 구체적으로 생태성을 전제로 한 대표적인 디자인의 예를 소개해 주시겠습니까?

VP 앞에서 말한 바와 같이 생태적 디자인을 위한 대전제가 되는 요소는 디자인에 정신성을 부여하겠다는 디자이너의 굳은 의지입니다. 디자인의 물질적 가치와 정신적 가치를 동일 선상에 놓는 것이 중요하지요. 물질적 가치만을 앞세운다면 그것은 일종의 물질주의Materialism에 치우치기 쉽습니다. 예를 들어, 우리는 어떤 상품의 마감이나 표면 장식에 마음이 끌려 구매하지만, 어느 날 그 표면에 흠집이 나고 조그만 부분이 떨어져 나간다면 그 순간부터 물건의 물질적 가치는 사라지면서 전과는 전혀 다른 대우를 받지요. 즉 이 물건은 폐기용 목록에 오르게 됩니다. 하지만 물질적 가치에 정신적 가치가 더해진다면 그 물건은 생태적으로 매우 강력한 잠재력을 갖게 됩니다. 지나간 제 일화를 말씀드리면 이 말의 뜻을 좀 더 쉽게 이해하시리라 생각합니다. 20여 년 전, 저는 평소 잘 알고 지내던 독일의 한 기업가로부터 만찬에 초대받은 적이 있었습니다. 물론 처음에는 사업상의 업무 때문에 그 분을 알게 됐지만 10여 년이 넘게 우리는 정기적으로 서신 교환을 주고받을 만큼 친밀한 관계를 맺고 있었습니다. 그 분의 집은 널찍한 주차장과 깔끔한 부엌을 갖추고 있었고, 전형적인 독일의 중산층 가정이라고 볼 수 있습니다. 그런데 그 날 저희는 금이 가고 모서리가 여기저기 빠진 접시로 저녁식사를 했습니다. 격식을 중요하게 생각하는 그분이 이렇게 볼품없는 접시를 내온다는 것이 조금은 의아했으나, 곧 주방 장식장의 빈 공간을 무심하게 응시하면서부터 서서히 이러한 의문은 풀리기 시작했습니다. 제 추측대로 그 접시는 150년 전 그 분의 증조부 때부터 사용한 것으로 귀한 손님을 초대할 때만 꺼내 사용하고 평소에는 그 장식장에 소중하게 보관되고 있었던 것입니다. 물질적 가치로만 얘기한다면 그 접시는 이미 100여 년 선에 쓰레기로 폐기되어야 할 것이겠지만, 측정할 수 없는

엑서사이클Exercycle, 리터 서지컬 서플라이 사, 뇌성마비 및 하반신 불구 어린이를 위한 물리치료용
자전거로 장애아의 상태에 따라 한 손, 한 발 등 여러 종류의 힘으로 조작이 가능하고,
연령별로 신체 크기별로 조정할 수 있다.

정신적 가치가 내재되어 있기 때문에 아직까지도 소중하게 사용되고 있는 것입니다. 물론 정신적 가치를 부여하는 것은 소비자의 몫입니다. 하지만 정신적 가치가 부여되기 위해서 그 물건은 정성을 다해 디자인되고 제조되어야 하며 높은 수준의 격high standard을 갖추고 있어야만 합니다. 저 개인적으로는 이러한 물질적 가치와 정신적 가치가 적절하게 균형 잡힌 대표적 제품으로 뱅앤올룹슨Bang & Olufsen 사의 오디오를 추천하고 싶습니다.

선생님께서는 디자이너의 사회적 책임감을 거듭 강조하셨는데 그러한 생각을 가지시게 된 동기나 특별한 계기가 있으셨다면 말씀해 주십시오.

VP 처음으로 제가 디자이너로서의 사회적 책임감에 대해 고민하기 시작한 것은 바로 대학 졸업 후 첫 디자인 프로젝트를 맡았을 때였습니다. 제가 맡은 일은 복잡한 전기부품으로 이루어진 라디오의 껍데기shroud를 디자인하는 것으로 흔히 말하는 스타일링styling 작업이었습니다. 물론 이 일은 저의 첫 번째이자 마지막 스타일링 작업이었습니다. 이 라디오는 세계 대전 이후 미국에서 최초로 판매할 저가형 소형 라디오로서 라디오 업계에서 볼 때에 아주 중요한 프로젝트였습니다. 뿐만 아니라 저의 개인적인 입장에서도 난생 처음 의뢰받은 디자인 프로젝트였기 때문에 성공 여부에 대한 불안감과 책임감이 교차하며 마음 고생이 매우 심했습니다. 그 일을 의뢰했던 사장님과의 회의에서 저는 제품의 아름다움과 소비자의 취향에 대해 제가 알고 있는 짧막한 지식으로 열변을 토했습니다. 그때 그 사장님은 제가 맡고 있는 라디오 디자인이 가져올 막중한 결과에 대해 조심스럽게 말씀을 꺼내기 시작했습니다. 사장님의 이야기는 주로 회사의 주주들과 근로자에 대한 책임감에 초점을 맞춘 것이었습니다.

"우리 근로자들의 입장에서 당신의 라디오가 초래할 결과를 단 한번만이라도 생각해 보십시오. 라디오를 만들기 위해 우리는 엄청난

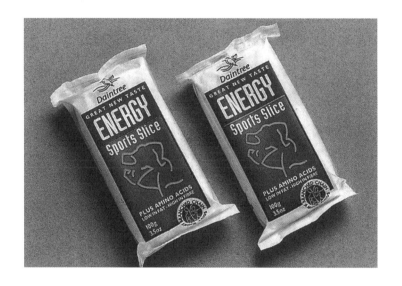

베리 크론Barry Crone, 에너지 스포츠 슬라이스Energy Sports Slice, 데인트리Daintree 사,
디자인의 중재적 역할로 인해 초콜릿과 같이 백해무익한 식품 대신 영양가도 높고 맛도 좋은 스낵을
그 대안으로 개발할 수 있었다.

돈을 들여 롱아일랜드에 공장을 짓고 6백 명의 새로운 노동자를
고용했습니다. 이 말은 곧 주변의 여러 주에서 근로자들이 이 직장을
위해 새로이 이주했음을 뜻합니다. 그들은 살던 집을 팔고 이 곳에서
새로이 정착할 것입니다. 그들의 자녀도 다니던 학교를 떠나 이 지역의
학교로 전학을 하겠지요. 그들이 거주하게 될 지역에는 슈퍼마켓, 음식점,
잡화점들이 새로이 문을 열게 될 것입니다. 만약 당신이 디자인한
라디오가 팔리지 않는다고 가정해 봅시다. 채 1년이 못돼서 우리는
그들을 해고해야만 하고 근로자들은 주택과 자동차의 할부금을 갚지
못할 것이며 새로이 문을 연 가게들도 이내 문을 닫겠지요. 그들은
치명적인 손해를 보더라도 새로이 구입한 집을 팔아야 하며 그들의 자녀
역시 부모를 따라 새로운 학교로 다시 전학을 가야겠지요. 만일 라디오의
판매가 부진할 경우, 그 여파는 이 이외에도 상당히 많겠지요. 바로
여기에 당신의 진정한 책임감이 놓여 있는 것입니다.”
그 당시 젊은 나이에 의욕이 앞섰던 저에게 사장의 설득력 있는 말은
엄청난 감동과 더불어 진정한 책임감에 대한 두터운 무게로 엄습해
왔습니다. 그 이후 저는 어떠한 디자인 프로젝트를 맡더라도 항상 그
제품으로 인해 파생될 수 있는 결과를 염두에 두고 일을 계획하기
시작했습니다. 반세기가 지나 그 때 일을 회상해 보면, 개인적으로
디자이너 자신이 만든 제품이 시장에서 일으킬 반응에 대해 책임을
느껴야 한다는 데는 동감하지만, 이것은 여전히 편협한 시각에
불과하다고 생각됩니다. 디자이너의 책임감은 이러한 관점들을 훨씬 더
초월하는 곳에 있어야 합니다. 그의 사회적, 도덕적 책임감은 그가
디자인을 시작하기 훨씬 이전부터 그의 머릿속에 각인되어야 합니다.
사회적인 선의 역할을 할 수 있는가가 바로 디자이너의 사회적
책임이라고 말할 수 있겠죠.

컴퓨터가 부착된 릴 낚시대. 일본 시마노Shimano 사. 낚시의 진정한 재미는 낚시 기술을 점차로 숙달해 가는 데 있다. 컴퓨터가 부착된 낚시대는 낚시가 주는 진정한 즐거움을 사라지게 했다.

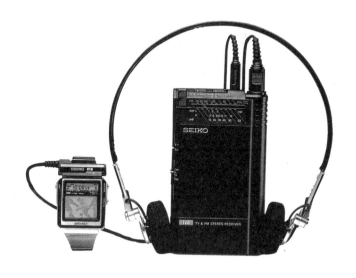

TV 겸용 손목시계, 1981년, 일본 세이코Seiko 사.
일본인들의 축소 지향성이 반영된 제품. 대부분은 출시 초기에만 판매되다가, 시장에서 곧 사라진다.

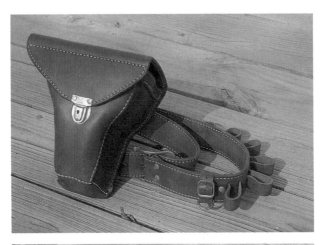

카메라 가방, 1973년, 니콘 사, 처음으로 렌즈 부분이 땅을 향하도록 넣을 수 있는 케이스를 고안한 제품

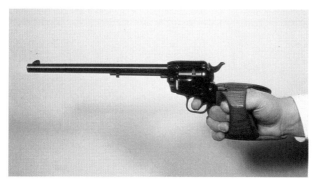

사격용 권총 손잡이, 1970년, 레밍톤 암스Remington Arms 사, 올림픽 자유형free style 사격용이다.

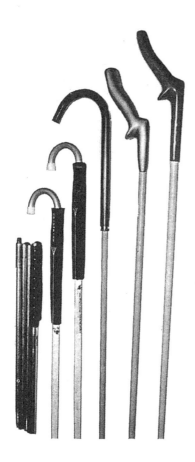

맹인용 지팡이, 이 지팡이는 어둠 속에서도 빛을 발하며 편안하게 손에 쥘 수 있다. 또한 물체에 부딪힐 때
에는 손으로 예민한 반응까지도 감지할 수 있다.

기업의 이윤 추구를 최우선시하는 시장의 경쟁 논리와 개인의 사회적 책임감 사이에서 디자이너들은 적지 않은 딜레마에 빠지곤 합니다. 이를 슬기롭게 대처할 수 있는 적극적인 방법은 어떤 것이 있을까요?

VP 저를 포함하여 사회적 책임감에 대해 미약하나마 의식하고 있는 디자이너라면, 두 모순적인 영역에서 심적 고충이 상당하리라 봅니다. 흔히들 디자이너가 이러한 문제에 봉착하게 되면 두 개의 갈림길을 놓고 선택을 하지요. 그 하나는 마지못해 그 일을 받아들이는 것이고, 다른 하나는 정중하게 거절을 하는 것이겠죠. 그 일을 허락한다 할지라도 개운치 않게 일이 마무리될 것이며 그 결과로 사회적 책임을 다하지 못한 아쉬움의 꼬리표가 늘 따라다니겠지요. 거절을 한다해도 결국 다른 디자이너가 똑같이 이 일을 할 수밖에 없기 때문에 양자간의 어떤 선택도 동일한 결과를 낳게 되는 것입니다. 저는 오랜 기간 동안 이러한 딜레마를 해결할 수 있는 방법을 모색해 왔습니다. 다음의 사례는 이러한 문제에 대한 고민의 결과로 얻게 된 저 나름의 실천적 대안이라 할 수 있겠습니다. 예전에 저는 초콜릿을 만드는 기업으로부터 새로운 방법의 포장 디자인을 의뢰받은 적이 있습니다. 그 기업의 요구 사항은 경쟁 업체와 확연히 구분되는 제품 포장을 원했고 평소에 초콜릿을 백해무익한 식품으로 여겨왔던 저로서는 디자인의 사회적, 윤리적 책임에 대한 딜레마에 빠질 수밖에 없었습니다. 우선 저는 의뢰를 수락한 후 기업의 요구에 부합하는 방향대로 디자인을 진행해 왔고, 한편으로는 저 자신의 믿음대로 초콜릿을 대치할 만한 대체 식품을 제안하기로 마음먹었습니다. 물론 또 다른 제안을 하기 위한 모든 비용은 제가 감수할 것이며, 저의 제안이 채택될 경우에만 그 비용을 회사가 부담한다는 전제 조건을 회사측에 전달했습니다. 제가 새로이 제안하는 식품을 취사 선택하는 것은 기업 고유의 권한이며 설사 제안이 선택되지 않는다고 할지라도 기업 입장에서는 아무런 부담이 없었을 것입니다. 저는 식품 영양 전문가와 몇 달 동안 새로운 식품 개발에 전념했고

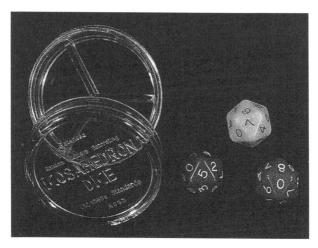

↑ 무작위 숫자를 추출하기 위한 주사위, 1970년대. 정20면체의 기하학적 형태로 컴퓨터 프로그램 제작 시 유용하게 활용할 수 있다. 더욱이 사용자는 세 개의 주사위를 던질 때 약간의 유희도 느낄 수 있다.

↓ 학습용 게임을 위한 주사위, 미니 로젠Bernie Rosen과 베키 윌슨Beckie Wilson, 앞의 주사위를 응 용하여 만든 것으로 주사위에 나타나는 단어를 연결시켜 전체 문장을 이어가는 학습용 게임도구이다.

최종적으로 닭고기와 치즈를 건조시켜 만든 천연 식품 3종류를 만들어 냈습니다. 또한 이 식품은 거리의 자판기에서 판매할 예정이었으므로 초콜릿을 주로 소비하는 구매자의 성향을 파악하기 위해 마켓 전문가의 조언도 필요했습니다. 뿐만 아니라 포장 디자인과 프리젠테이션을 위한 그래픽 디자이너의 도움과 최종적으로 제품의 이름을 짓기 위한 네이밍 전문가의 도움도 필요했습니다. 결과적으로 우리는 '프로틴Pro-teen'이라는 새로운 식품을 개발하게 됐고 기업 측이 적극적으로 이를 수용하여 제가 지불한 모든 비용을 되돌려 받을 수 있었습니다. 그 제품은 출시되자마자 매출이 급신장했고, 그 기업은 결과에 대해 매우 만족스러워했습니다. 제 경험에 비추어 보면 이러한 해결 방안은 약 40%밖에 성공을 거두지 못했습니다. 하지만 이와 같은 사례는 기업의 이윤 추구와 디자인의 사회적 책임이라는 딜레마에서 선택에 대한 고뇌를 경험한 디자이너에게 조금이나마 도움이 될 수 있기를 기대해 봅니다.

퍼프PUF 쓰레기통, 영국 국영 철도British Rail, 뚜껑 부분이 형상 기억 합금으로 되어 있다. 쓰레기통 안에서 화재가 났을 때, 섭씨 40도가 넘으면 아래로 내려앉아 쓰레기통이 밀폐되어 불이 꺼지고, 온도가 내려가며 원상태로 형상이 복원된다. 따라서 ▲히기의 깊C 별도의 빙께 기구가 필요지 않나. 니사이너와 재료공학자의 공동 연구를 통해 서로의 한계를 보완해냈다.

선생님의 경험대로라면, 디자이너가 그의 사회적 책임을 완수하기 위해서 개인적인 차원에서 시간과 경제적 부담을 감수해야 할 것 같습니다. 그러나 현실적으로 시간적·경제적 여유가 없는 디자이너들에게 선생님의 지침은 너무 어렵다는 생각이 듭니다. 이 점에 대해서 좀 더 좋은 말씀을 해 주셨으면 합니다.

VP 저의 책『진정한 세상을 위한 디자인Design For the Real World』에서 잠깐 소개하였듯이, 저는 30여 년 전부터 저의 모든 재능과 노력, 시간의 10분의 1을 할애하여 장애인, 소외 받는 사람, 저개발 국민들을 위해 썼습니다. 마치 중세 농부가 그의 곡식 중 10%를 헌납하고, 부유한 사람은 궁핍한 사람을 위해 그 소득의 10%를 바치는 것처럼 말입니다. 제가 삶에 있어서 이러한 원칙을 고수하는 이유는 매우 간단합니다. 바로 제 스스로가 사회로부터 교육과 의료, 여행, 통신 등의 엄청난 혜택을 받으면서 살아왔고, 이제는 이에 대해 부족하지만 사회적 환원이 필요하다는 인식이 들기 시작했기 때문입니다. 디자이너뿐만 아니라 더 나아가 우리 대부분 역시 사회에 다시 갚아야 할 빚이 조금씩이라도 있다고 봅니다. 어차피 개인이란 사회 속에서 존재하기 마련이니까요. 이런 맥락에서 저는 단지 사회적 환원을 실천할 뿐입니다. 질문자의 말씀대로 대부분의 디자이너 역시 그들이 운영하는 회사나 클라이언트의 영리를 추구하다 보면 이러한 실천이 말처럼 쉽지 않다는 것을 알고 있습니다. 이러한 십일조의 형태는 분명 개인적인 차원에서 말씀드리는 것이며, 사회적 책임감을 실천하려는 디자이너에게 주로 해당되겠지요. 하지만 이러한 실천의 결과는 분명 개인적인 것이 아님은 분명합니다. 그 수혜 대상은 우리의 사회와 문화, 국가, 혹은 인류가 되겠지요. 저는 적어도 디자인 교육에 있어서 만큼은 이러한 사회적 책임감이 강조되어야만 한다고 봅니다. 그래야만 훗날 그들이 졸업한 후에도 사회적 책임의 고리가 연결될 수 있기 때문입니다.

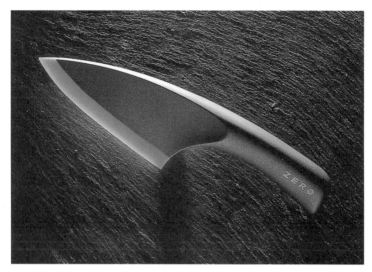

제로Zero 식칼 틈수 세라믹 수재 탄수감부다 훨씬 감두가 높아 무디어지는 일이 거의 없다. 동약에서 쓰는 전통적인 식칼의 형태와 최첨단의 소재가 결합된 이같은 제품은 반영구적인 수명을 가진다.

40여 년이 넘게 디자인 교육에 종사하면서 그 분야에 대한 실질적이고 다양한 문제들을 경험하셨을 것으로 생각됩니다. 대학 내 디자인 교육의 문제점으로 어떤 것들을 들 수 있습니까?

VP 여타의 교육 과정과 마찬가지로 디자이너들을 위한 교육도 기술 수련과 철학의 습득에 그 바탕을 두고 있습니다. 현재 우리가 당면한 디자인 교육의 가장 심각한 문제점은 바로 디자인 교육의 근간을 형성하는 두 요소가 더 이상의 발전도 없이 왜곡된 방식으로 교육되고 있다는 점입니다. 현재 대학에서 가르치고 있는 기술들은 이제 종말을 기해야 하는 과거 지향적 프로세스와 방식들에 관한 것입니다. 디자인 철학이라고 교육하는 것의 내용은 자기 표현을 앞세우는 일종의 보헤미안식 개인주의와 이윤 지향적인 상업주의가 적당히 혼합된 무사안일주의 그 자체입니다. 또한 경쟁의 논리를 앞세워 학생들은 동료들을 견제하고 교수들은 학생들을 자의적으로 통제하고 있습니다. 대학의 디자인 교육에 있어서 불필요한 경쟁과 소모적인 경쟁 의식을 타파하는 것이 급선무이겠습니다. 또 다른 문제는 급속도로 변화하는 학생들의 요구에 대한 교육의 신속 적합한 대처 능력의 배양을 들 수 있습니다. 학생들은 이미 대학에 입학하기 이전부터 정보의 홍수 속에 노출되어 있습니다. 어떤 분야의 경우에는 그들이 교수들보다 오히려 최신의, 정확하고, 중요한 정보들을 갖고 있을 수 있으며, 지적 성숙의 속도는 매우 가파른 상승 곡선을 이루고 있습니다. 이제 일방적인 지식의 전달은 결코 그들에게 도움이 될 수 없습니다. 여타의 문제점이 산적해 있지만, 마지막으로 꼭 지적하고 싶은 것이 있습니다. 그것은 바로 디자인 교육이 대학이라는 특정 공간에만 너무나 국한되어 있다는 점입니다. 디자인을 누구에게, 어떤 방식으로 교육해야 하는가의 문제는 서로가 밀접한 관련을 맺고 있습니다. 디자인 교육은 단지 디자이너를 위한 교육만이 아니라 모든 사람을 위한 대중 교육으로 확장될 때 사회에 보다 커다란 파급 효과를 미칠 수 있을 것입니다.

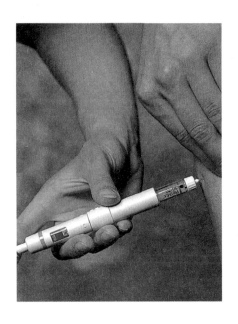

노보펜Novopen Ⅱ 이슐리 주사기. 이 주사기는 당뇨병 환자 스스로 정확한 용량을 시각적 · 청각적으로 확인할 수 있도록 디자인했으며, 9개월 동안 엄격한 테스트를 거친 후 생산되었다.

선생님께서는 지금까지의 디자인 교육이 많은 문제점을 안고 있다고 말씀하셨습니다. 그렇다면, 서생님께서 생각하시는 가장 이상적인 디자인 교육 체제는 어떤 것인지 말씀 부탁드립니다.

VP 앞에서 설명 드린 것은 보편적인 디자인 교육의 문제입니다. 이는 곧 미국의 디자인 교육이 직면한 문제이자, 미국의 디자인 교육을 모델로 하고 있는 나라들에서 흔히 발견되는 것들입니다. 우선 대학 체제 내에서 디자인 교육의 근간이 되는 기술의 수련과 철학의 습득에 대해 말씀드리지요. 기술과 과학은 흐르는 물과 같은 것입니다. 이것은 늘 부정형의 형태이지요. 일반적으로 우리는 현재의 기술과 과학적 지식에 집착하는 경향이 있지만, 내일이 지나면 우리가 알고 있는 것들은 또 다른 것으로 대체되지 않으면 안 됩니다. 개인적인 차원에서 이러한 지식을 담을 수 있는 그릇의 한계는 뚜렷하지요. 따라서 저는 개인적으로 혹은 전문가 집단끼리 서로의 벽을 허무는 것이 매우 중요하다고 봅니다. 이것은 제가 40년 넘게 디자인을 경험하며 습득한 지혜입니다. 디자인 교육에 있어서도 디자인과 연관된 다양한 분야들, 예를 들어 심리학, 생물학, 인류학, 인간공학 전공자들 간에 서로의 지식과 경험을 공유하는 것이 매우 중요합니다. 경쟁의 논리가 우선하는 대학의 디자인 교육 체계에서 학생들은 디자인에 대한 애정을 삶의 수단으로 변질시켜 나갑니다. 디자인에 대한 그들의 애정을 더욱 오랫동안 지속시키기 위해서는 그들의 잠재력을 스스로 발견토록 하며 동료들에게 이러한 재능들을 전달시키게 해야 합니다. 다시 말해 학생 모두에게 교수의 역할을 담당토록 하는 것이지요. 이로써 학생은 자발적으로 교육 환경을 조성하고 적응하며, 결국 그러한 환경을 변화시키는 주체가 됩니다. 마지막으로 디자인 교육의 시기와 연령에 대해 말씀드리고자 합니다. 앞서 말씀드렸듯이 전문적인 디자인 교육이 대학에만 국한되어 있기 때문에 직업 교육의 성향으로 변질될 가능성이 있습니다. 저는 일반적인 소양 교육으로서 어렸을 때부터 디자인이 교육되어야 한다고 강하게

주장하고 싶습니다. 예를 들어 부모들이 그들의 어린 자녀에게 발레나 바이올린을 가르치듯이 말입니다. 발레나 바이올린을 배운 그들의 자녀들이 성인이 되어 모두가 발레리나나 바이올리니스트가 되는 것은 아니지만, 그들은 시간을 내어 공연장을 찾게 될 것이며 그들의 문화적 지평이 확장될 것이라는 사실은 말할 나위도 없겠지요. 마찬가지로 어렸을 때 디자인을 교육받았다고 할지라도 그들 모두가 디자이너가 될 필요는 없습니다. 하지만 그들이 성인이 되어 상품을 구매하거나, 집안을 꾸미고, 균형 잡힌 문화 생활을 영위하는 데 있어 어렸을 때부터의 디자인 교육이 커다란 도움이 될 수 있습니다.

선생님께서는 특히 소외된 계층에 각별한 관심을 가지고 꾸준히 그들을 위한 디자인 작업을 해 오셨는데 그 계기는 어디에 있습니까?

VP 저의 어머니의 생활을 지켜보면서 시작되었다고 할 수 있습니다. 저의 어머니는 신장이 채 150센티미터도 안 되는 분이셨죠. 어머니가 상대적으로 작은 신장 때문에 일상 생활 중에 여러 가지 어려움을 겪는 모습을 어린 시절부터 자주 목격하였습니다. 특히 주방에서 설거지를 하실 때는 무척 힘들어 하셨어요. 높은 곳의 물건을 꺼내거나 정리하는 일도 여간 힘든 것이 아니셨지요. 당시 저는 대학을 다니면서 뉴욕의 대규모 건축 사무실에서 아르바이트를 하고 있었는데, 어느 날 사담을 나누는 자리에서 회사의 사장님께 어머니처럼 신장이 작은 사람들을 위해 디자이너로서 뭔가 도움이 될 수 있는 일이 없는가를 물어본 적이 있습니다. 그러자 사장은 "우리 회사로서는 키 작은 노파를 돕는 것보다 더 중요한 일들이 산적해 있네."라며 저의 고충을 귀담아 들으려 하지 않았습니다. 크게 낙담한 저는 교수님께 키로 인한 어머니의 고충을 말씀드렸고, 교수님은 분명 길이 있을 것이라며 저를 독려해 주셨습니다. 저는 저의 어머니만 유별나게 신장이 작으신 분은 아닐 것이라는 추측과 더불어 북미 대륙에는 적어도 10만 명 이상이

150센티미터 이하의 신장자일 것이라는 확신을 갖게 되었습니다. 나중에 안 사실이지만 당시 미국의 통계청 자료에 따르면 50만 명 가량이 이에 해당되었습니다. 전 세계적으로 보면 15억 20만 명의 인구가 신장이 채 150센티미터 미만인 것으로 파악되었고 9세에서 18세의 아이들과 휠체어를 타고 다니는 장애자를 합치면 이들은 분명 간과할 만한 소수의 계층이 아니라고 판단되었습니다. 다시 말해 이들은 소외되어 있을 뿐 소수의 계층이 아닌 것입니다. 그래서 저는 조금이나마 어머니의 고충을 해결할 수 있는 본격적인 디자인 작업에 착수했고 일본의 게타geta와 대만의 무지에 착안하여 높은 굽의 신발을 제작해 드렸습니다. 이러한 일화를 계기로 저는 생각보다 엄청나게 많은 수의 소외 계층에 관심을 가지게 되었고, 이들을 위한 첫 번째 디자인이 바로 굽 높은 신발이었습니다.

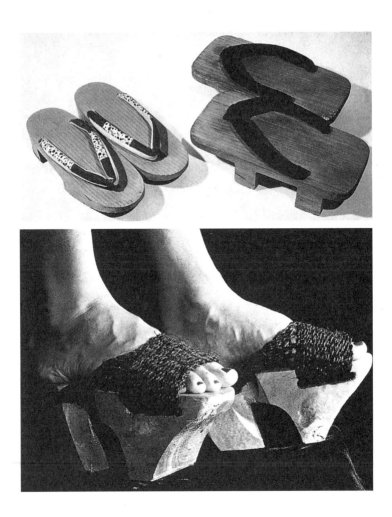

↑ 일본의 여성용·남성용 게타geta. 진흙이나 눈으로부터 발을 보호해 주는 일본의 전통적인 나무 신발. 신장이 작은 사람들이 인상 생활을 하는 데 유용하게 활용할 수 있다.

↓ 타이완의 여성용 무지Muji. 일본의 게타보다 더 굽이 높다. 거칠지만 토속적인 아름다움을 가지고 있다.

선생님께서는 소외된 계층뿐만 아니라 저개발 국가의 원주민들과 함께 오랜 기간 동안 생활해 오셨던 것으로 압니다. '디자인 전도사'로 통했던 선생님께서 그들에게 그토록 애정을 가지셨던 이유는 무엇입니까?

VP 저는 건축과 인류학을 전공했고 대학 졸업 후에는 주로 산업디자인과 관련된 다양한 프로젝트를 수행했습니다. 인류학을 전공하면서 저는 세계 도처의 다양한 문화에 매료되었습니다. 특히 디자인과 문화 인류학은 너무나 역동적인 관계에 놓여 있기 때문에 저는 디자인을 전공하는 학생들이나 전문가들에게 인류학에 각별한 관심을 갖기를 권하고 싶습니다. 인류학을 전공하기 위해서는 반드시 현장 조사가 필요합니다. 학문의 깊이를 더하기 위해 그들과 함께 생활하는 경험이 매우 중요하지요. 디자인은 저에게 인류학을 연구하기 위한 학문적 도구로 활용되었습니다. 그들이 디자인하고 사용하는 물건들을 통해 그들의 문화적 배경을 좀 더 면밀히 관찰할 수 있었던 것이지요. 따라서 저는 수 차례에 걸쳐 유네스코나 유니세프와 같은 국제 기구에 연구 지원을 요청했고 다행히 여러 번의 기회가 주어졌습니다. 인도네시아의 발리, 인도와 파키스탄, 파푸아뉴기니, 알래스카의 이누잇Inuit 족, 남미의 멕시코와 나바호Navajo 족들을 방문하여 연구할 수 있었던 것도 바로 이러한 연구 지원의 덕택이었지요. '디자인 전도사'라고 저를 미화시켜 불러주는 이들이 매우 고맙지만, 그것은 사실과 다릅니다. 제가 그들에게 도움을 준 것은 그들이 나에게 베푼 것에 비해 10분의 1도 안 됩니다. 저는 그들의 삶을 통해 너무나 많은 교훈과 인생의 지혜를 얻었습니다. 제가 경험했던 저개발 국가의 원주민들은 하나같이 너무나 선하고, 전체를 위해 개인의 욕심을 앞세우지 않으며, 매우 풍요로운 사회적 삶을 영위하고 있었지요. 그들에게서는 늘 하나의 인류로서 따스한 정을 느낄 수 있었기 때문에 저는 시간이 허락하는 한 늘 그들과 함께하려 했던 것입니다.

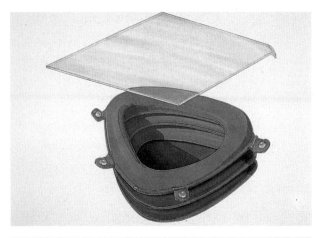

**Inflatable Bedpan For Foresight Corporation
by Victor Papanek**

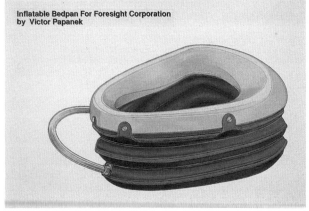

일회용 변기. 포어사이트 코퍼레이션Foresight Corporation. 더운 공기를 주입해 쓸 수 있는 일회용 환자
의 변기다. 위의 덮개는 변기가 다 찼거나 버릴 경우 사용되는 플라스틱 덮개다.

↑ 맹인을 위한 계량기. 리터 서지컬 서플라이 사, 유사장치에 의해 물건의 무게를 알 수 있다
↓ 외상 환자를 위한 목고정 장치. 리터 서지컬 서플라이 사

포인터Pointer, IBM, 지체부자유자를 위해 특별히 고안되었다.

헬퍼Helper, 앤더슨Anderson 사, 노인들이나 거동이 불편한 사람들을 위해 고안된 지팡이로서
손이 미치기 힘든 곳의 물건을 집는 데 유용하게 쓰인다.

베타코야Betta-Koya, 1990년, 나이지리아의 틴지니아 밍누를 위한 교육용 통신 시설의 일부로, 일명 말하는 교사Talking Teacher 라고 할 수 있다. 교토 명예상ICSID을 수상한 제품이다.

그렇군요. 원주민에게서 느낄 수 있었던 따뜻한 인류애. 선생님의 말씀에 깊이 공감하는 바입니다. 그런데 한가지 의문 가는 점이 있습니다. 선생님의 트레이드마크Trademark라 해도 과언이 아닌 인도네시아 원주민들을 위한 '깡통 라디오'에 관한 것입니다. 그 라디오의 조형성에 대해 울름 조형대학 교수들과 묵시적인 논쟁이 있었던 것으로 알고 있는데, 자연물에 내재된 형태 비례와 인간 본성의 조형적 질서에 대한 선생님의 논리대로라면 그 라디오의 조형성은 이에 적합한 것이 아니라 판단됩니다. 이 점에 대해 선생님의 의견을 듣고 싶습니다.

VP 우선 그 라디오의 개발 배경부터 설명해 드리는 것이 그러한 조형 결과가 도출된 이유를 이해하는 데 도움이 되리라 생각합니다. 1960년대 당시 인도네시아는 국민의 상당수가 문맹이었으며 인구 증가로 기아에 허덕이고 있었고 극히 낮은 생계비로 근근히 생활하고 있었습니다. 이러한 상황이 지속적으로 확대되었던 가장 커다란 원인 중 하나가 바로 국가와 국민들 간에 커뮤니케이션의 부재입니다. 따라서 아주 저렴한 가격으로 생활에 도움이 될 수 있는 정보를 청취할 수 있는 무엇인가가 필요했고, 그러한 임무를 맡은 저로서는 이에 대한 최고의 대안이 깡통으로 만든 9센트짜리 라디오였던 것입니다. 주위의 도움을 받아 주스 깡통을 재활용한 라디오를 제작했으나 그 외관이 문제였습니다. 코일을 감아 놓은 부품과 지저분한 전기배선, 이어폰 케이블, 더욱이 주스의 상표가 그대로 노출된 외부의 마감은 실로 조악하기 그지없었습니다. 그러나 더욱 큰 문제는 바로 금전적인 것이었습니다. 이렇게 흉물스런 겉모양을 다른 것으로 감싸기에는 그 가격이 10센트가 훨씬 넘을 것이고 이 가격으로 라디오를 구입할 원주민들이 과연 얼마나 될 것인가에 대해 많은 고민을 했습니다. 따라서 원가의 상승 없이 라디오의 외관을 대치할 만한 것을 고민하던 차에, 원주민들 스스로가 이 라디오의 마지막 외관을 마무리하면 어떨까 하는 생각이 들었습니다. 이러한 라디오를 디자인한 또 다른 이유는 바로 참여적 디자인Design

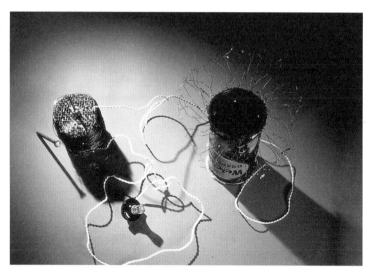

일명 '깡통 라디오', 1960년, 마시고 버리는 주스 깡통을 라디오의 케이스로 재활용, 소유자들은 각자의
개성에 따라 깡통을 장식하면서 디자인 과정에 동참한다. 참여적 디자인Design Participation 의 전형적인
사례로 꼽을 수 있다.

participation을 통해 디자인의 정신적 가치를 강화시키고자 한 점입니다. 앞에서 말씀 드린 바와 같이 정신적 가치가 내재된 디자인은 상당히 오랜 기간 동안 소중하게 사용됩니다. 스스로 계획하고 시행착오를 겪으면서 사용자가 직접 제작한 물건은 그 물질적 가치와 정신적 가치가 균형을 이루게 되면서 결코 쉽게 쓰레기로 전락하지 않는다고 봅니다. 마지막으로 제가 주장했던 조형적 질서와의 괴리에 대해 말씀드리겠습니다. 여러 저서를 통해서 알 수 있듯이 저의 조형 철학은 바로 생태적 미학에 근거합니다. 조형적 질서와 생태적 미학은 거의 동일한 선상의 의미로 보셔도 좋습니다. 저의 조형 실험에 대한 결과를 보시면 아시겠지만, 인간은 무의식적으로 균형과 질서를 찾으려는 본성을 가지고 있습니다. 조형적인 측면도 예외는 아닙니다. 우리가 정의 내리고 신념을 갖는 '고상한 취향'의 조형 원리 역시 이들에게는 낯선 문화의 이질적 조형일 수밖에 없습니다. 이러한 이질적 조형은 그 곳의 문화 생태를 무질서로, 비균형적으로 만들 수 있는 여지를 충분히 가지고 있습니다. 바로 이 지점에서 미의 상대성이 우선해야 한다고 보는 저의 디자인 철학은 변함이 없습니다.

POSSIBLE
WORKING
APPARATUS

LAMINATED
WOODEN INSERTS
WITH VALVES

PUMPING DEVICE

FLUID
FLOW-
EXIT

APPLIED
FORCE

OPERATION

FLUID FLOW-INTAKE

폐타이어를 활용한 관개용 펌프, 제 3세계에 어디에서두 구할 수 인는 낡은 타이어를 활용한 디자인으로 이미 여러 지역에서 사용중이다.

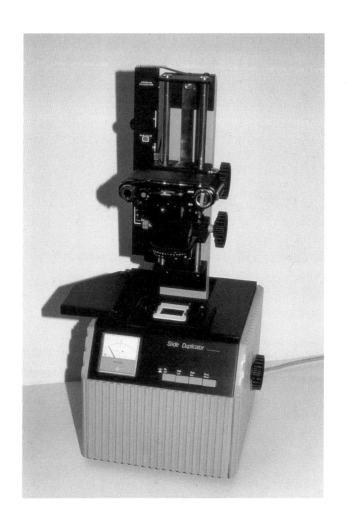

슬라이드 복사기, 1982년, 파푸아 뉴기니 정부가 디자인을 의뢰한 제품이다.

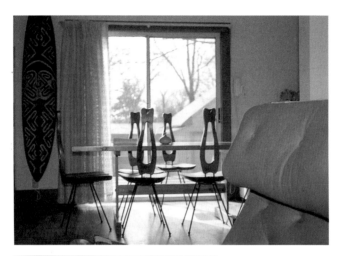

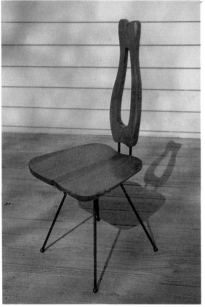

식탁용 의자. 1965~1990년까지 생산된 제품으로, 현재는 파리 퐁피두 센터에 전시되어 있다.

선생님께서 앞서 말씀하신 생태적 미학이란 조형의 원리를 포함하는 광의의 미학적 접근이라고 생각되는데, 구체적으로 그 개념을 설명해 주셨으면 합니다.

VP 우리가 해결해야 할 가장 시급한 생태학적 현안은 바로 우리의 삶이 지속 가능토록 하는 것이라는 데에 동의하실 겁니다. 미학적 접근도 이 부분에 관해 예외가 아니라고 봅니다. 그러나 지속 가능성이란 디자인으로 인해 도움을 받을 수도 있지만, 오히려 디자인이 이를 방해할 수도 있지요. 저의 개인적 견해로는 디자인이 오히려 삶의 지속 가능성을 저해하고 있다고 봅니다. 디자인은 분명 그 한 발을 미학에 딛고 있기 때문에 기존의 디자인 미학이 재편되지 않는 한 이러한 지탄을 면키 힘들다고 봅니다. 현재의 디자인은 분명 과도한 소비풍조를 조장하며, 검소와 절약의 미덕을 멀리하게 하고, 물질로 인해 인간들을 소외시키는 데에 결정적 역할을 해왔습니다. 이로 인한 불필요한 자원이 낭비되고 환경이 오염되며, 사회적 범죄가 날로 증가하고 있습니다. 제가 약간의 비약을 한 것으로 오인할 수도 있지만, 하나의 물건이 그 사회 전체를 붕괴시키는 경우를 인류학적 조사를 통해 경험했기 때문에 이러한 것은 단지 추측에 불과한 것은 아닙니다. 디자인이 생태를 위협하는 가장 근본적인 원인 중 하나는 바로 기업과의 유착을 통한 형태적 폐기Formal Obsolescence로 봅니다. 어느 일정 기간이 지나면 제품의 기능과는 무관하게 형태적 폐기가 발생하는데 이를 프로그램화하는 것도 기업의 전략입니다. 이러한 전략이 개선되지 않는 한 디자인은 절대로 생태에 아무런 기여도 할 수 없을 것입니다. 따라서 저는 형태의 지속성Formal Continuity 혹은 내구성Formal Durability에 대해 많은 관심을 갖고 있었습니다. 쉽게 말씀드려 제품의 사용연한을 연장시킴으로써 그 기간만큼 제품의 폐기를 유보시킬 수 있는 것이지요. 부품과 재료의 물리적 내구성과 더불어 형태의 내구성이 적절하게 결합해야만 디자인의 센세이션이 유지되는 것이고, 그러한 형태의 조형성을 저는 생태 미학이라고 정의하고 싶습니다.

미니 페이|Mini Pay, 올리베티|Olivetti 사

소709 세탁기, 일렉트로룩스 사┬시Electrolux Zanussi 사, '커여흥 녕우군' 의 마케팅 선낙이 반영된 제품으로 그 형태적 수명이 일정 기간으로 제한적이다.

선리미티드Sunlimited 선글라스, 실루엣Silhouette 사, 디자인 패드Design Fad 의 전형적인 제품으로
여름 한나절 동안 의상과 빛추어 나리 부분을 교세아어 낄 수 있나. 일회용 세품에서 쌍농석으로 나타나든
형태적 수명을 갖는 제품으로 급속히 확산되다가 흔적도 없이 사라지는 경향이 있다.

형태의 내구성이란 말이 조금은 생소한데, 그렇다면 디자인에 내구적 형태를 부여하기 위해서 어떻게 해야 하는지 밀씀해 주십시오.

VP 디자인에 있어 형태는 일정한 수명을 가지고 있습니다. 생물학의 입장에서 보자면 수명과 관계된 유전 인자와 같은 것이지요. 형태적 수명이 길면 길수록 그 제품은 생태학적으로 더욱 적합한 것이라고 말할 수 있습니다. 저는 형태적 수명과 관련한 유전인자를 크게 패드Fad와 패션Fashion, 트렌드Trend, 스타일Style 등으로 구분하였습니다. 먼저 패드는 태어나자마자 곧 소멸하는 유전적 특성을 지니고 있지요. 일회용 상품들이 대부분 이런 경우에 해당하며, 생물체로 본다면 하루살이에 해당하겠죠. 생태 미학적 측면에서 가장 경계해야만 하는 것이 바로 패드의 유전 인자를 지니고 있는 디자인일 것입니다. 이러한 제품들의 공통적 특성은, 초기에는 전염병처럼 급속하게 퍼지지만 어느 순간 흔적도 없이 그 자취를 감춘다는 점입니다. 따라서 순간적으로 혹은 짧은 기간 안에 어필해야만 하기 때문에, 소비자의 표피적 감각에만 의존할 수밖에 없습니다. 패드보다 수명이 긴 패션은 약 6개월에서 1년 간의 형태적 수명 연한을 지니고 있습니다. 갑작스럽게 등장한 패드가 그 수명 연한이 연장되어 패션으로 발전하는 경우도 종종 있기도 하지만, 태어날 때부터 패션으로서의 형태적 유전인자를 부여받기도 합니다. 의상에서 주로 발견되며 보통 6개월마다 바뀌는 경향이 있습니다. 그 다음으로 수명이 긴 형태적 유전 인자로는 트렌드를 들 수 있습니다. 이는 2년에서 5년 심지어 10년 정도의 수명 연한을 지니고 있는데, 이 역시 패션에서 출발하지만 그 수명 연한이 길어져 트렌드로 발전하는 경우도 있습니다. 예를 들어 요즘 선풍적인 인기를 모으고 있는 반투명 제품의 경우 처음에는 패션으로 시작되었으나, 그 유전 인자들이 서로 규합하여 확장하면서 보다 강력한 트렌드를 형성하게 되었습니다.

CPU, 시디롬CD-rom, 키보드가 하나로 통합된 컴퓨터, 기능과 형태가 일시적인 유행을 따르게 되는 디자인 패션Design Fashion 이 생기고 또 색새의 교제를 통해 이루어진다. 아울러 이와 같은 제품의 일부는 디자인 트렌트로 발전되기도 한다.

그럼 스타일은 어떻게 다른지요?

VP 가장 수명 연한이 긴 형태석 유전 인자가 비로 스타일입니다. 최소한 10년에서 50년 이상의 수명을 지니고 있지요. 가장 적합한 생태적 미학으로서 주목하고 있는 스타일은 그 형태적 폐기를 상당기간 유보시킬 수 있습니다. 흔히 모더니즘Modernism이라고 하는 디자인 사조가 이에 해당합니다. 우리가 현재 작업하는 디자인이 적어도 10년 이상의 형태적 수명을 지니게 된다면, 또는 이러한 스타일의 제품이 물리적으로 폐기된 후 재활용되어 자원이 된다면 그 때는 우리 디자이너들도 생태적 문제 해결의 주도적 역할을 담당할 수 있으리라 기대해 봅니다.

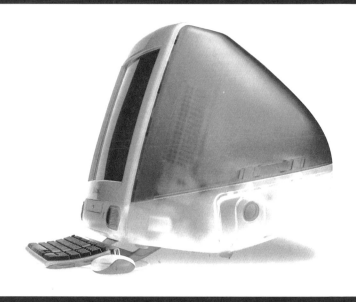

아이맥iMac 컬퓨터 애플 컴퓨터Apple Computer 사, 반투명의 외장을 한 이와 같은 제품은 과거 몇 년
간 제품의 공통적 경향으로 나타나고 있으며, 외형적 출발은 그 대부분이 디자인 패션으로부터 시작된다.

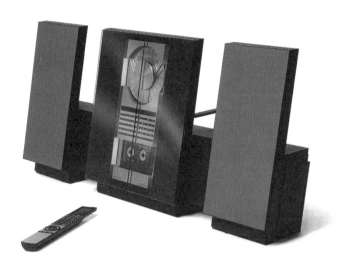

베오시스템 2500 오디오, 뱅앤올룹슨 사, 짧게는 10년에서 길게는 50년 이상의 형태적 수명을 갖는
이 같은 제품의 디자인 스타일은 대표적인 생태적 디자인으로 형태적 폐기가 쉽게 이루어지지 않는다.

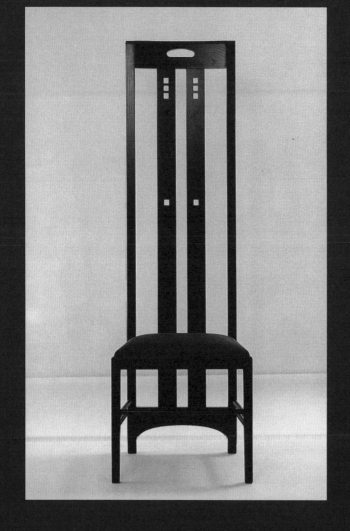

찰스 레니 맥킨토시, 'Splendid Isolation' 의자, 1900년

디자이너가 생태적 문제 해결의 주도적 역할을 할 수 있다는 말씀은 여러
가지로 시사하는 바가 크다고 생각합니다 그럼 대화를 환기시키는 의미에서
한국의 디자인에 대해서 선생님이 느끼신 점이 있으시면 말씀해 주십시오.

VP 안타깝게도 저는 한국에 대해 잘 알지 못합니다. 신문이나 텔레비전을
통해 간접적으로 경험한 것과 1990년 초반, 한국의 디자인 협회와
대학의 초청으로 며칠간 머무른 것이 제가 알고 있는 한국의 전부입니다.
물론 한국의 비약적인 경제 성장은 익히 알고 있었기 때문에 디자인의
전반적인 수준은 제가 예측하고 있는 것과 그리 차이는 없었습니다.
특별히 한국 디자인의 특징을 지적하라고 하면, 일본의 디자인과 매우
유사하다는 점을 들 수 있을 것 같습니다. 여기서 아쉬운 점은 일본에
비해 한국의 문화는 매우 낯설다는 것입니다. 다른 아시아 국가들에 비해
한국 문화에 대한 정보가 국제적으로 매우 빈약하다는 얘기가 될 수
있겠지요. 글쎄요, 한국의 전통문화를 대표할 만한 디자인이 무엇인지
되묻고 싶습니다. 한국인들은 다른 선진국가의 문화에만 너무 관심을
두고 있는 것이 아닌가 합니다. 너무 단편적인 얘기인지는 모르겠지만
당시 제가 머물렀던 특급 호텔의 로비에는 외국인들도 익히 알고 있는
맥킨토쉬Charles Rennie Mackintosh 의자가 앉지도 못하게 전시되어
있어 매우 의아했습니다. 차라리 한국의 전통 가구나 공예품들이
전시되어 있었더라면 한국의 문화를 홍보하는 데 조금이나마 보탬이
되지 않을까 생각해 보았습니다. 많은 이야기를 해 드리지 못해
죄송합니다.

한국의 보자기 19세기 경 이름 모를 조선의 어느 부인이 제작, 몬드리안(P.Mondrian)의 작품을 훨씬 앞선 추상미의 세계를 엿볼 수 있다

한국의 가리개

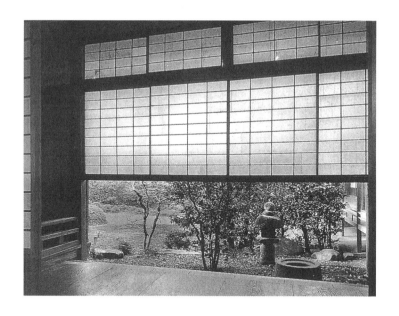

일본의 전통적인 창호지 문인 쇼지. 빛이 들어오면 그 빛이 은은하고 부드럽게 온 방안으로 퍼져 그림자를 만들지 않는 특성이 있다. 또한 이 무은 주택의 내부와 정원 사이를 미묘하게 구분 짓기도 하며, 수십 년이 지나도 원래의 상태를 그대로 유지하도록 만든 탁월한 장인 정신을 엿볼 수 있다.

아닙니다. 오히려 한국의 디자인 상황에 관한 선생님의 간략하지만 날카로운 지적이 한국의 디자이너에게는 중요한 과제가 될 것 같습니다. 가까운 나라 일본의 경우는 어떠한가요? 일본의 문화로부터 한국의 디자이너가 지향해야 할 '한국적 디자인'의 실마리를 찾을 수도 있다고 보는데요. 혹시 일본의 문화와 디자인에서 우리가 교훈으로 할 만한 내용이 있다면 말씀해 주십시오.

VP 일본은 우선 다양하고 풍부한 자국의 문화적 전통을 적극적으로 소개하려는 나라인 것 같습니다. 현재 일본의 디자인 대부분은 그들의 전통 문화에 깊숙이 뿌리 박혀 있습니다. 일본의 전통적인 사무라이 갑옷과 장검의 형태들은 그들의 제품 형태와 무관하지 않습니다. 제품의 표면 상태나 외관의 마무리, 장인들의 솜씨는 옛날이나 지금이나 변치 않은 듯 합니다. 예를 들어 일본의 전통 가옥에는 쇼지Shoji라고 하는 창호지로 만든 문이 있는데, 방안에 들어가서 이를 관찰해 보면 빛의 미묘함을 얼마나 잘 건축에 응용했는지 금방 알게 됩니다. 더욱이 놀라운 사실은 그 문의 정교한 목공 기술에 있습니다. 그 문은 위 아래로 오르내리는 문인데 별 다른 장치 없이도 위로 올라간 문은 절대 내려오지 않습니다. 수십 년이 지났음에도 불구하고 그 문은 예전이나 다름없이 조금의 빡빡함도 느껴지지 않습니다. 나무의 재질을 정확히 파악하여 수십 년이 지나도 원래의 상태로 유지시키는 기술을 터득한 목수들의 장인 정신에 감탄을 금치 못할 뿐입니다. 대를 물려 전해 내려오는 이러한 장인 기술이 오늘날의 일본 기술과 디자인을 가능케 한 원동력이 아닌가 생각됩니다. 그러나 일본의 제품과 디자인에서 문제점이 전혀 없는 건 아니지요. 제 견해로는, 일본인들은 물건과 기계, 도구 사용의 경건함을 유희적인 것으로 변질시켜 놓은 것 같습니다. 예를 들어 독일인들에게 카메라는 일종의 광학 도구로 취급되지만 일본인들은 이를 위락 도구로 취급합니다. 따라서 사진을 찍을 때의 행동양식이 두 나라의 경우 전혀 다르게 나타나지요. 독일인들은 사진 한 장, 한 장을 최선을 다해 셔터를 누르지만 일본인의 경우 재미 삼아 사진을 찍지요. 이런

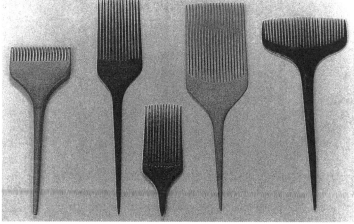

↑ 빗, 플랫 라이너Flatliner, 일본의 전통 빗이 현대적으로 변형되었다. 전통과 현대성Modernity의
완벽한 형태적 결합의 예를 보여주는 전형적인 사례이다.

↓ 일본의 전통 빗, 대나무, 손으로 쥐기에 가장 적합한 모양이자 전통적인 게이샤geisha의 머리 모양에
어울릴 만한 우수한 시각적 형태로 디자인되었다.

까닭에 주머니에 넣고 다니다가 언제라도 사진을 찍을 수 있는 스냅 카메라snap camera의 수요 역시 일본이 가장 많은 걸로 알고 있습니다. 일본의 디자인에 대해 경계해야 할 또 다른 점은 바로 외관에 대한 지나친 집착이지요. 이러한 집착이 일본 스스로의 발목을 붙잡고 있는 것이 아닌가 생각됩니다. 우리는 사과를 고를 때 껍질의 빛깔만을 보고 판단하지만 결국 그 껍질을 깎고 먹지 않습니까? 이런 이치와 비슷한 것입니다.

선생님께서는 일반 소비자에게 전하고 싶은 얘기도 많을 것 같습니다. 구체적으로 바람직한 소비란 무엇이며, 소비자로서 경계해야 할 것들은 어떤 것이 있는지 말씀해 주십시오.

VP 예, 그렇습니다. 디자이너가 기업과 소비자의 중재자 역할을 해야만 하는 사실은 두말할 나위 없겠지요. 디자이너와 소비자는 서로에게 지대한 영향을 주고받습니다. 앞서 말씀드렸듯이 소비자의 입장에서도 생태학적 소비는 지속 가능한 삶을 영위하기 위해서 매우 중요한 전제 조건입니다. 소비자가 경계해야 할 부분은 바로 '편리함'에 대한 유혹이라고 말씀드릴 수 있겠습니다. 물건이 대량 생산되기 이전의 소비자들은 물건이 정말로 필요해서 이들을 구매했습니다. 또한 그 물건들 대부분은 질 좋은 재료로, 심혈을 기울여 만들어졌고, 외관도 수려했습니다. 이러한 측면은 아직까지도 우리가 물건을 구매하는 데 있어서 매우 결정적인 요인으로 작용하고 있습니다. 그러나 이제 수요에 비해 공급이 과잉되고 이러한 상황은 일부 특정 국가나 지역에 편중되고 있습니다. 상당한 국가와 특정 지역은 아직도 절대적인 공급이 제대로 이루어지지 못하고 있는 실정이지요. 잉여 생산된 물건들은 편리함을 가장하여 경쟁적 우위를 차지하고 있지요. 간단한 예로 카세트 플레이어를 생각해 봅시다. 지금 질문자는 혹시 몇 개의 카세트 플레이어를 가지고 계신가요?

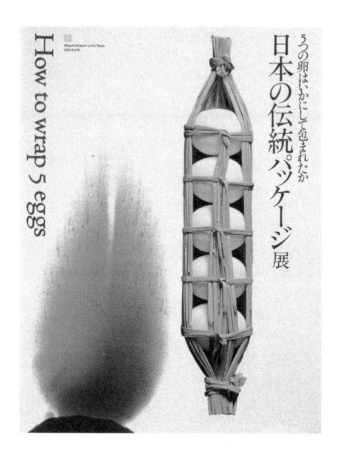

Meguro Museum of Art, Tokyo
目黒区美術館

How to wrap 5 eggs

5つの卵はいかにして包まれたか

日本の伝統。パッケージ展

일본의 전통 포장 전시회 포스터, 전통적인 계란 포장에 대한 생태적 우수성을 암시하면서 자국의 문화를 국제적으로 확장시키려는 일본의 의도가 깔려 있다. 이러한 계란 포장 방법의 기원은 쌀 농사가 먼저 시작된 한국에서부터 비롯된 것이 아닌가하는 의구심이 든다.(*이는 저자의 개인적 견해임을 밝혀 둔다)

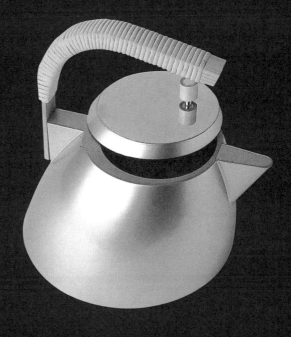

주전자, 모모코 시바Momoko Shiba, 전통적인 소재와 현대적인 소재를 혼용해
일본 고유의 문화적 전통성을 형태에 함축시키고 있다.

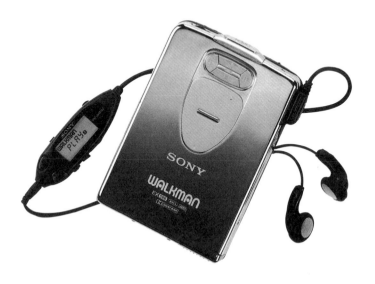

워크맨Walkman, 소니, 대부분의 젊은이들이 하나쯤은 소유하고 있다.

하나 하나 따져 보아야 할 것 같은데요. 우선 워크맨의 경우 저와 아내 각기 하나씩 있고, 거실에는 더블 데크 플레이어가 있고 아이들 방에 장난감처럼 생긴 것이 또 하나 있습니다. 그리고 사무실에 하나 있고······ 승용차에도 카오디오가 장착되어 있으니 총 7개가 있습니다.

VP 네. 보통 평범한 중산층 가정집의 경우만 보아도, 평균 3개 이상의 카세트 플레이어를 가지고 있습니다. 물론 그 하나 하나마다 필요에 의해서 구매했거나 선물로 받은 것이겠죠. 일상생활에서의 편리를 도모하기 위해서 필요했다고 말할 수도 있을 겁니다. 그러나 우리가 생활하는 중에 카세트 플레이어로 실제 음악 듣는 시간을 재어 본다면 대부분의 경우 필요 이상으로 많은 카세트 플레이어를 가지고 있다는 것을 깨달을 수 있을 것입니다. 대부분의 소비자 입장에서는 편리함을 가장한 기업의 상술을 전혀 알아차리지 못합니다. 소비자들은 반드시 편리함과 필요를 구별해야만 합니다. 특히 기아와 빈곤에 허덕이던 전후의 세대들은 검소와 절약을 생활의 미덕으로 삼고 있지만, 물질적 풍요에 익숙하고 왕성한 구매력을 소유한 젊은 소비자층에게는 무절제한 소비 욕구를 억제하는 노력이 절실히 필요하다고 봅니다.

↑ 카 오디오, 필립스Phillips 사, 모든 자동차에도 이와 같은 카세트 오디오가 장착되어 있다.

↓ 마이 퍼스트 소니My First Sony 카세트 플레이어, 소니, 이이들 뇌에 녹인 깅닌림 틸튼 소니후는
유사 기능 제품을 무의식적으로 반복 구매 하도록 조장하고 있다.

하이파이 오디오, 그룬딕Grundig, 대부분의 주택 거실에는 이와 유사한 더블 데크 오디오가 놓여 있다.

눈금 자, 엣지Edge 사, 알루미늄 블라인드 재활용

선생님께서 주신 조언을 깊이 새겨듣겠습니다. 이제 서서히 대담을 마쳐야 할 것 같은데요. 마지막으로 선생님이 저술하신 여러 권의 서서를 통해 일관되게 강조하고 계신 대표적인 내용을 한 가지만 말씀하신다면 과연 어떤 것이 있을까요?

VP 당연히 생태적 디자인Design Ecology에 관한 것이지요. 전문가이건 최종 소비자이건 간에 우리 모두는 우리가 속해 있는 생태계의 문제를 재인식해야만 하는 매우 중대한 시기에 도달해 있습니다. 이제 우리의 생존은 생태적 환경 문제에 얼마나 많은 관심을 기울이느냐에 달려 있지만, 아직도 근본적인 변화를 도모하고자 하는 의지가 결여되어 있고 동기 유발적인 측면에서도 매우 수동적인 상태입니다. 저는 우리의 생태적 의식을 일깨울 수 있는 정신적 기반이 존재해야 한다고 봅니다. 현재 지구 환경에 관한 전세계적 관심은 1970년 초반에 불기 시작했던 일종의 유행과도 같이, 혹은 지구상에서 생존할 수 있느냐에 관한 지속 가능성에 대한 순수한 우려와도 같이 어느 순간 소멸할 일시적인 차원의 성질이 아님을 강조하고 싶습니다. 디자이너로서의 저의 이러한 '생태적 디자인'에 대한 천명은 자연과 인류가 더욱 친밀한 결속을 다지기 위한 일종의 정신적 거듭나기이며, 새로운 각오이자 생태학적 미학에 관한 강렬한 열망인 것입니다.

긴 시간 인터뷰 감사합니다.

유리잔과 꽃병, 영국 트랜스글라스Transglass 사, 병 재활용 제품

Personlig pleje uden PVC.
Det virker både i
dybden og i længden.

Irma har udviklet en ny hudplejeserie, der først og fremmest går i hudens dybde og virker efter de metoder, der i dag kendes som de bedste. Det er lette, milde cremer, og De kan vælge, om De vil pleje Dem selv med eller uden parfume.

Når den nye hudplejeserie også virker i længden, skyldes det den miljøvenlige emballage. For nok er det alt det, man har stående på badeværelseshylden en personlig sag. Men det er forurenerng af vore omgivelser til gengæld ikke. Hidtil er de fleste plastemballager

til hudplejemidler blevet fremstillet med PVC. Et stof, der blandt andet udvikler klor ved forbrænding.

Denne forurening vil Irma gerne være med til at sætte en stopper for. Derfor er emballagen til den nye hudplejeserie uden PVC. I stedet har vi brugt en miljørigtig plast, der ikke skader, men indgår i naturens kredsløb ved forbrænding sammen med det øvrige husholdningsaffald. Det fremgår også af det lille "indgår i naturens kredsløb"-mærke, som er præget i bunden. Og som i øvrigt sid-

der på flere og flere af vore emballager. I 1990 tager vi skridtet fuldt ud, og forbyder alle former for PVC-emballager i vore butikker. Den tid, den glæde.

Velkommen i Irma.

Irma
Til alle, der tænker, før de handler.

덴마크의 거대 슈퍼마켓 체인점인 어마Irma는 1990년 5월부터 대부분 제품 용기의 재료이지만, 환경에는 치명적인 피해를 주는 PVC 합성수지를 납품받지 않겠다는 내용의 광고를 내보냈고, 이를 대체할 마땅한 재료의 연구도 함께 진행중인데, 이는 기업이 정책적 측면에서 환경을 고려하려는 대표적 사례이다.

파슨스Farsons 맥주 공장 건물. 지중해의 말타Malta. 전기를 사용한 냉방 시설이 아니라 복사열과 대류열의 원리를 활용한 이 같은 건물은 건축에 있어서 생태적 디자인의 가능성을 보여주는 대표적 사례이다.

도리안 커르츠Dorian Kurz, 식품저장고, 냉장고를 대치할 만한 이 식품 저장고는 테라코타의
재료적 물성을 활용하여 수분과 온도를 일정하게 유지시키도록 고안되었다.

작가 탐색

monograph

… 사회적 선의 역할을 할 수 있는가가
바로 디자이너의 진정한 책임입니다 …

Victor Papanek. 1925. - 1998. 1.11

파파넥의 디자인 철학과 신념

빅터 파파넥은 인간과 자연, 그리고 디자인에 대해 무한한 애정을 쏟아 부었던 몇 안 되는 디자이너 중 한 사람이었다. 디자인이 자본주의 논리에 의한 상업적 기능론에 휩쓸릴 때에도 사회적 균형을 잃지 않은 이면에는 그의 공로와 영향력이 있었다는 사실을 부정할 수 없다. 디자인계 일각에서는 디자인의 자본주의적 속성을 무시하는 듯한 그의 독단적 논조에 곱지 않은 시선을 보이기도 하지만, 오히려 그의 일관된 반자본주의적 안티디자인Anti design 으로 인해 디자이너의 사회적 균형 감각이 조금이나마 유지될 수 있었던 것이다. 다시 말해, 디자이너로서 디자인의 사회적 책임감을 소신 있게 주장할 수 있다는 사실만으로도 디자인 역사의 한 부분이 그의 디자인 철학의 영향력 속에 있다는 것을 증명한다.

그의 디자인 철학과 신념이 형성되기까지는 훌륭한 스승과 동료와의 만남이 있었다. 그는 너무나 훌륭한 프랭크 로이드 라이트라는 스승을 만났고, 개인적 번뇌에 늘 힘이 되어 주었던 버크민스터 풀러Buckminster Fuller라는 동료가 항상 그의 곁에 있었다. 또한 세계 각국에서 만난 다양한 문화의 사람들은 그에게 뛰어난 삶의 스승이자 제자가 되었다. 프랭크 로이드 라이트로부터 그는 늘 자연과 환경을 전제로 인간의 모든 감각을 철저하게 동원하여 문제를 해결하는 디자이너로서 가장 중요한 고유의 자질을 배웠다. 프랭크 로이드 라이트는 디자인의 정신성을 건축에 자연스럽게 이입시키는 천부적 자질을 소유했을 뿐만 아니라 그 분야에서 완벽을 추구하고자 부단히 노력했다. 이는 파파넥 교수가 주장하는 디자인의 정신성과 생태성의 원류로 이해되어야 할 것이다. 또한 진정한 의미에서 인류를 위해 번뇌하며 평생을 소외된 사람과 함께 살아온 버크민스터와의 만남을 통해 그는 학자로서, 행동하는 지식인으로서, 휴머니스트로서의 삶을 영위할 수 있었다. 마지막으로 그가 세계로 눈을 돌려 디자인의 진정한 문제들을 깨닫

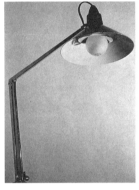

↑ 우치와 의자
↓ 이중 반사갓의 그린쉐이드 조명등

게 해 주었던 사람들은 바로, 그가 스승으로 일컫는 그의 제자들이었다. 다양한 문화적 배경을 지닌 세계 도처의 제자들은 그의 문화적 지평을 넓혀 디자인을 통해 생존의 문제도 해결할 수 있다는 사실을 확인시켜 주었다. 스승과 동료, 제자들이 바로 그의 디자인 삶의 안내자 역할을 해 온 것이다.

그의 이론과 디자인 철학은 깊은 성찰과 넓은 포용력을 가지고 있다. 마치 땅을 깊숙이 파기 위해서는 그 주위를 넓게 파야 하듯이, 그는 디자인 철학의 넓이와 깊이를 위해 인류학과 생물학, 심리학, 미학, 사회학, 역사학 등 끊임없이 학문적 지식과 경험을 추구했다. 특히 인류학적 경험은 하나의 물건이 그것을 사용하는 사용자와 가족, 그들이 속해 있는 사회와 문화에 끼치는 직접적이고 막강한 영향력에 대해 이해하는 데 결정적인 학문적 수단이 되었다. 스노우 모빌snow mobile이 유입되면서 알래스카의 여러 종족들이 백인사회로 편입되었고 결국은 흔적도 없이 그 종족이 흩어지는 인류학적 과정은 하나의 제품이 사회, 문화적으로 얼마나 많은 파급 효과를 미치는 지에 대해 시사하는 바가 크다. 그의 생물학적 관심은 생태적 균형을 전제로 하는 디자인Green Design과 생물공학Bio-technology의 이론에 토양이 되었고, 그의 디자인 대부분에서 엿볼 수 있는 생물체의 유기적 형태와 기능은 가장 적합한 생태학적 문제 해결의 단서가 되었다. 또한 그는 종의 진화와 멸종의 상관 관계에 대한 조사를 통해 멸종된 생물의 공통적인 원인은 바로 지나치게 생물 병내약식 기능이 진문와

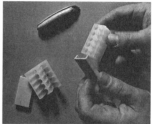

← 여분의 가죽 조각으로 만든 문진. → 강낭콩 씨앗에서 힌트를 얻어 개발된 알약포장

된 점을 지적하면서 디자인의 지나친 세분화와 전문화에 대해서도 경고하고 있다. 그의 디자인 철학의 다른 학문적 축은 역사학이다. 역사학에 대한 학문적 기반은 그를 공시적 입장에서 디자인을 전개하고 그 해답을 찾도록 도와주었다. 도시와 문명의 발전에 대한 루이스 멈포드Lewis Mumford 의 역사주의적 관점은 그가 조형적 사회주의의 입장에서 기업과 소비자의 중재적 역할에 대한 관심을 강화하는 데 영향을 주었다. 이와 같은 학문적 토대를 바탕으로 그는 디자인의 영원한 화두인 형태와 기능의 상관관계를 기능 복합체Function Complex 이론으로 정리했다.

　　그의 정의에 따르면 디자인의 최적의 기능이란 방법과 용도, 요구, 목적, 미학과 연상이 적합한 상관관계를 이룰 때 가능한 것이라고 설명하고 있다. 그가 말하는 방법methods 이란 도구, 제작 공정, 재료의 상호관계를 의미하는 것으로 솔직한 재료, 저렴한 도구, 효율적 제작 공정의 선택을 강조하고 있다. 이러한 그의 주장에서 솔직한 재료의 선택은 디자인이 물리적 수명을 다한 후에도 동일한 재료끼리 분리하여 재활용할 수 있도록 디자인의 생태성을 강조한 의미로 해석할 수 있다. 아울러 저렴한 가격과 효율적 도구 디자인 및 제작공정을 통해 소비자가 그들의 요구에 맞게 제품을 구매할 수 있어야 한다는 소비의 민주주의가 함축되어 있다.

　　기능 복합체 내에서 그가 의미하는 용도use 란 물건 본연의 쓰임새를 뜻한다. 연필은 필기도구로, 사무용 의자는 편안히 앉아서 사무를 볼 수 있

는 가구로서의 본연의 용도에 충실해야 할 것을 강조한다. 반면에 사회적 계층 구분을 심화시키거나 지위를 과시하기 위한 부수적이고 장식적 용도에 대해서는 경계하고 있다. 물론 그는 디자인의 장식성에 대해 전면 부인하는 것이 아니다. 다만, 장식decoration과 과잉장식ornament을 구분해야 한다고 주장하는 것이다. 다시 말해, 인간의 본성인 백색공포를 대응하기 위한 장식의 필요성에 대해서는 그 누구보다도 이를 옹호하지만, 디자인이 과잉장식 때문에 사회적으로 윤리적으로 소외되는 측면에서 볼 때는 정반대의 입장을 표하고 있다. 따라서 디자인의 용도에 대한 근원적 시각에서 그의 사회주의적 의지를 강하게 견지할 수 있다.

그의 이론에서 디자인의 목적 지향성telesis이란 특정한 목적을 최종적으로 달성하기 위해 사회와 문화의 여러 현상과 변동 과정을 신중히 고려하고 계획적으로 이용하는 것이다. 디자인의 최종적 목적은 과거와 미래를 잇는 정확한 좌표 형성에 있다고 그는 역설한다. 예를 들어, 주방과 거실이 분리된 동양의 전통 주거 문화에서 급격한 주택의 서구화는 그들의 전통적인 식생활 문화를 단절시키는 주된 원인임을 지적하며 전통문화와 시대성간의 적절한 균형 감각이야말로 디자이너에게 필요한 자질이라고 강조하고 있다. 디자인의 목적 지향성 개념에는 바로 우리가 속한 전통문화의 맥락에 그 뿌리를 둔 디자인 철학을 근저에 두고 있다. 이는 보통 우리가 디자인의 가치를 평가할 때, 그 가치를 공간적 축으로 설명하는 공시적syn-chronic 관심과 시간적 축으로 설명하는 통시적diachronic 관점으로 값어치를 매기는 것과 그 맥락을 같이 하고 있는 것이다. 대부분의 디자이너는 그들이 디자인하는 것은 늘 새로워야 한다는brand-new 강박관념에 사로잡혀 있다. 소비자consumer는 이미 새로움의 단맛에 익숙해졌고, 기업의 경쟁력 또한 새로움에서 찾는다. 그러나 원칙적인 의미로 소비con-sumption란 '써 없애 버린다'라는 경제 용어이다. 이 말을 다시 풀어 보자면, 디자이너란 써 없애 버릴 새로운 것들에 대해 그렇게 많은 집착을 하

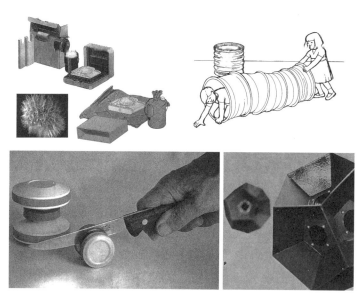

↖ 유기물을 이용한 카메라 포장. ↗ 훌라후프를 재활용하여 놀이 도구로 만든 어린이용 접이식 터널
↙ 수동식 샤프너, ↘ 93센트짜리 스피커 12개를 이용하여 제작한 스피커

고 있다는 말이다. 그가 소비자를 바라보는 냉소적 시선은 바로 이러한 관점에서 비롯된 것이 아닌가 한다. 그는 소비자보다 고객customer이라는 용어를 선호한다. 고객을 확보하는 일은 소비자를 만드는 일보다 많은 노력과 시간을 필요로 하지만, 일단 디자인이 특정한 고객과 만나게 되면 그 사슬은 쉽사리 끊어지지 않는다. 고객들은 디자인에 스며 있는 시간이 만들어 놓은 전통이 변치 않기를 기대한다. 새로움이라는 미명 아래 전통이 사라지게 되면 그 자리는 고객이 아니라 소비자가 차지하게 된다. 따라서 공시적 가치 축으로서의 전통이 디자인의 목적 지향에 있어 최정점을 차지해야만 한다는 것이 그의 주된 이론인 것이다.

기능 복합체의 또 다른 축을 형성하고 있는 그의 미학aesthetics은 앞서 설명한 생태적 관점에 그 뿌리를 두고 있다. 그는 아름다움을 미beau-

ty와 심미aesthetic로 구분하여 디자인에 있어서 미의 추구를 경계하고 있다. 그가 말하는 미beauty란 그 수명이 제한적이어서 시간이 경과하게 되면 가치가 자연스레 소멸되기 때문에 늘 다른 미로 대체되어야 하는 극히 소비적인 것으로 단정하고 있다. 따라서 디자이너는 지속가능성을 전제로 하는 심미를 추구해야 한다고 주장하고 있다. 심미란 대상이 갖는 물질적 아름다움은 물론 정신적 아름다움의 융합을 의미한다. 그가 심미의 필요성을 강조하는 이유는 바로 인간을 포함한 생물의 생존과 직결되기 때문이다. 조형의 원리로서 흔히 언급되는 비례와 균형, 통일, 리듬 등은 대상이 갖는 심미를 결정짓는 요소들이며, 조형 원리로의 회귀는 아름다움의 지속가능성을 위한 단서가 될 것이다. 따라서 그는 대상의 심미적 가치를 평가하는 기준으로서 지속가능성을 전제로 하며, 이러한 기본 개념을 생태적 미학 green aesthetics으로 정의하고 있다.

　　　그의 기능 복합체에서 또 하나의 정점을 차지하는 요소로 사용자의 요구need를 들고 있다. 그는 사용자의 요구를 욕구wants와 욕망desire으로 구분한다. 인간의 경제적, 정신적, 지적인 요구 수준의 대응보다는 일시적이고 변덕스러운 소비자의 욕구 수준에 대응하는 데 대부분의 디자이너들이 전전긍긍하고 있다고 지적한다. 소비자의 욕구란, 지적 결핍을 대신하기 위한 물질적 만족으로서 영원히 충족될 수 없는 허상인데도 디자이너는 이를 위해 그들의 모든 정력과 애정을 아끼지 않고 있는 것이다. 욕구 충족을 위한 반복적인 소비는 또 다른 욕망을 부추기고 결국 이러한 욕망은 완전히 충족되지 않은 채 그 강도는 증폭되기만 한다. 결국 그 사슬의 고리는 끊임없이 이어져 제품중독product addiction의 증상에까지 이르게 된다. 이러한 관점에서 그는 인간이 누려야만 하는 진정한 행복에 관해 다시 한번 환기시킨다. 즉, 제품의 안락함과 편리함, 소유의 만족보다는 우정과 가족애, 믿음과 공동체적 삶이 주는 가치를 가장 우선해야 한다고 역설하고 있는 것이다.

마지막으로 기능복합체를 형성하는 요소는 연상association이다. 그는 제품과 사용자 간의 기호학적 가치를 견지하고 있다. 즉 대상이 갖는 의미가 사용자에게 적절하게 소통될 수 있도록 제품 형태의 '그럼직함'을 강조하고 있는 것이다. 언어가 인간 상호간에 의사 전달의 수단이듯이 제품의 형태는 인간과 제품을 상호 교감케 하는 커뮤니케이션의 수단이다. 그러므로 제품의 내연적 의미가 부적절하게 전달될 경우에는 의외의 심각한 문제가 발생할 수 있음을 지적한다. 예를 들어 캔디와 유사한 알약은 호기

↑ 일명 '듄 버기Dune Buggy'라고 불리는 오프로드 off road용 자동차. 듄 버기가 지나갈 때마다 지표면에 미치는 생태학적 폐해가 매우 심각하다.
↓ 알래스카의 일부 종족들을 완전히 와해시켰던 스노우 모빌의 한 종류

심 많은 어린아이들에게 심각한 신체적 위해를 가할 수 있듯이, 사용상의 부주의로 인한 경제적 손실 및 신체적 위해는 형태의 의미 전달이 부적절한 데서 발생한 것이다. 따라서 디자이너는 제품의 형태를 통한 의미의 내용을 기호적 구조로 예측하여 그 내용이 적절하게 전달될 수 있도록 각별한 주의를 기울여야 한다.

그의 디자인 이론에서 기능복합체를 구성하는 요소들의 상관관계 - 방법을 통해 소비의 민주주의를, 용도를 통해 사회주의적 윤리관을, 목적 지향을 통해 통시적 역사관을, 미학을 통해 생태주의적 철학을, 요구를 통해 인본주의적 관점을, 연상을 통해 기호학적 인식의 구조를 확인할 수 있다 - 는 단지 관념적 이론으로 국한된 것이 아니라 그의 디자인 작업에서도

로봇 장난감의 전자 음성 합성기를 응용한 인공 음성기

확인할 수 있다.

　　디자인이 진정으로 봉사해야 할 '인류human-being'라는 커다란 대상 중에서도 그는 유독 자본주의가 소외시키고 있는 몇몇 대상에 대해 각별한 관심을 가졌다. 그가 노인과 장애자, 저개발 국가의 원주민, 노동자, 빈곤층들과 같이 경제적·지역적·세대적으로 격리되고 소외된 사람들에게 왜 그렇게 무한한 애정을 쏟았을까라는 반문을 해 볼 수도 있다. 그가 말하는 진정한 세계real world란 이들을 포함한 인류이며, 인류가 공존하는 자연이고, 자연의 생태가 유지되는 지구 그 자체이다. 그의 디자인 지평은 바로 이 세계에서 시작된다. 그의 철학에 의하면 자본주의적 생산 방식과 소비 구조는 상호 모순되어 보이지만, 그는 이러한 자본주의적 체제를 전적으로 부정하지는 않는다. 단지 이윤의 창출 방법과 그 분배에 대한 균형을 환기시킬 뿐이다. 다시 말해 자연의 생태를 희생하여 창출된 이윤이 특정 계층에 집중되고 고착되는 것을 교정해야 한다는 입장이다.

　　결론적으로 빅터 파파넥의 디자인 철학과 신념을 단적으로 표현한다면, 그것은 아마 '인간적 척도에 맞는 디자인Design for Human Scale'

일 것이다. 좀 더 쉽게는 '분수에 맞는 디자인'으로 이해해도 좋을 것이다. 그가 우려하는 디자인의 생태적 환경 문제, 선동 문화코무니의 단절, 사회적 무책임, 디자인의 소외 등은 우리 스스로 적절한 분수를 지키지 못했기 때문에 발생한 것들이며 이러한 문제들은 결국 인류의 생존 문제와 결부된다. 생존의 문제야말로 그의 철학에 있어서 가장 상위의 가치 체계이기 때문에 더욱 우려되는 것이었다. 인류의 역사 전체를 볼 때 인간의 생존에 지대한 기여를 해왔던 디자인의 역할이 퇴색되고 좀처럼 그 흔적을 찾아보기 힘든 현 시점에서 디자인의 가치체계에 대한 근본적인 변혁이 없는 한 생존에 대한 디자인의 기여는 더 이상 기대하기 힘들 것이다.

그러나 여기 인간과 디자인의 교감을 끊임없이 추구해온 빅터 파파넥의 노력이 인간과 자연이 상호공존하는 미래 디자인에 단초가 될 수 있기를 기대해 본다.

후기

내가 대학을 다니던 시절, 처음으로 읽었던 디자인 관련 서적이 바로 빅터 파파넥 교수가 저술한 『Design for the Real World : 인간을 위한 디자인』이었다('인간을 위한 디자인' 보다는 글자 그대로 '진정한 세상을 위한 디자인'이 더 적합한 표제였을 거라고 개인적으로 생각한다). 이 책은 나에게 이루 형언할 수 없는 감동을 안겨 주었고, 디자이너로서의 긍지를 갖는데 충분한 지침서였다. 아직까지도 그의 철학과 신념은 저자의 디자인 가치관에 커다란 축으로 자리잡고 있으며 그의 해박한 지식과 행동하는 학자 정신, 실증적인 역사관은 학문의 깊이가 미천한 저자에게 결정적인 학문적 지표가 되었다.

그는 여러 권의 저서에서 줄곧 디자이너의 사회적, 윤리적 책임감과 생태적 적합성을 강력히 주창하고 있다. 하지만 이에 대한 논의는 과거 20

빅터파파넥이 저술한 인간을 위한
디자인Design for the Real World

여 년 동안 공백의 상태였고, 더욱이 디자이너들은 책임감이라는 말을 그리 달가워하지 않는다. 물론 미래에도 책임의 소지를 가릴 만한 사회적 양심을 기대하기 힘들겠지만 저마다 조금씩의 책임 회피가 비관적인 미래를 예측하는 데 커다란 일조를 했음을 부인하지는 못한다. 이제 중요한 것은 각자의 위치에서 조금씩의 책임을 나누어 갖는 것이다. 디자이너로서의 책임도 이에 해당될 것이다.

그럼 원초적인 문제로 돌아가서, 디자이너는 문제를 창조적으로 해결하며 의미 있는 질서를 조형적으로 부여하는 형태 전문가로 정의하는 데 이의가 없다면 다음과 같은 정의를 해 볼 수 있다. 즉, 환경 오염으로 인한 생태계 파괴의 문제, 자원의 고갈로 인한 미래의 불투명 등을 '문제'라고 하는 커다란 영역으로 포함시킨다면, 디자이너의 입장에서 창조적인 과정과 조형적인 방법으로 그 해답을 모색해 볼 수도 있지 않을까? 아마도 이러한 문제를 총체적이고, 보다 효과적이며, 주도적으로 해결할 수 있는 분야가 바로 디자인이 아닌가 생각된다. 왜냐하면 디자인은 문제 해결의 과정과 그 결과 자체이기 때문이다.

디자인의 역사가 말해 주듯, 디자인은 그 시대의 정신을 반영하는 하나의 그릇으로 존재해 왔다. 역설적으로 디자인이라는 그릇을 통해 우리는 그 시대의 문화나 기술, 사회와 가치 체계의 총체적 단면을 확인할 수 있는 것이다. 이런 관점에서 디자인이란 과거의 단편 조각을 통해 당시의 시대상을 짜 맞추어 보는 고고학과 일맥상통하리라 본다.

500년쯤 후에 우리의 먼 후손들이 미래의 과거인 현게의 디자인을 땅 속 깊은 곳에서 찾아내었다고 가정해 보자(그 때까지 지구가 보존되어 있

다면 말이다). 그들에게 비추어질 우리의 디자인은 아마 세계화라는 미명 아래 아무런 흔적도 없는 전통 문화, 검약과 설세라는 것은 도저히 찾아볼 수 없는 무절제하고 무분별한 소비 사회, 편리함을 위장하여 인간의 감각기관을 퇴화시킨 최첨단의 기술들, 극단적 다원주의와 가치 척도의 부재로 인한 몰가치의 흔적들이 대부분일 것이다. 우리는 이런 미래의 과거 모습을 어떻게 합리화할 것인가?

분명, 빅터 파파넥 교수의 철학과 신념은 이런 공통적인 우려에 대해 결정적인 단서를 제공해 주고 있다.

부록
appendix

빅터 파파넥 연보

1925 오스트리아의 비엔나에서 출생, 영국에서 중등교육을 받음

1939 미국으로 이주

1942-48 뉴욕의 쿠퍼 유니온Cooper Union에서 수학, 산업디자인 및 건축 전공diploma in Industrial Design and Architecture

1949 프랭크 로이드 라이트의 지도하에 탤리신과 서탤리신 Taliesen West에서 수학

1954-55 MIT의 존 아놀드John Arnold 교수에게 사사, 창조공학과 제품디자인Creative Engineering and Product Design 연구

1956 시카고의 종합의미론 연구소Institute of General Semantics에서 코르지프스키 박사Dr. Alfred Korzybski 에게 사사

1950-57 여러 대학에서 인류학, 민속학, 문화형태학, 심리학, 생물학을 수강하며 정신과 의사인 워텀Frederik Wertham 교수 밑에서 정신분석학과 심리학 연구

1944-45 미 육군 특수공병대에서 장비보호색 점검 장교로 '일래스카와 알류산 열도에서 근무

1950-57 윈프레드 히긴보댐Winfred Higginbotham과 결혼했다가 이혼함. 사이에 딸 니콜렛을 둠

1957-64 진 파커Jeanne Parker와 결혼했다가 이혼함

1954-59 로드아일랜드 스쿨 오브 디자인Rhode Island School of Design에서 창조 공학 초빙 교환교수도 재식

1956-82 창조력 지도자 협의회 회원fellow of Creative Leadership

Council

1959 뉴욕 주립대학교State Univ. New York at Buffalo 예술
디자인과 부교수

1959-62 노스캐롤라이나 주립대학교North Carolina State College
제품 디자인 과장 및 부교수

1961 저서, 『Creative Engineering : Student's Work Book』,
『Instructor's Handbook』 발간

1962 <시각적 건축Visionary Architecture> 전을
뉴욕 현대미술관에서 개최

1962 창조교육재단Creative Education Found 회원, 북구재단
American Scandinavian Foundation의 명예회원

1962-64 노스캐롤라이나의 펜랜드 공예학교Penland School of
Crafts 초빙 교환교수, 1963-67 부교수, 1964-68 정교수

1963 ICSID와 필립스의 개발도상국 디자인 기여상Design For
Developing Countries Award 수상

1964 제품개발 및 디자인 전문회사를 독자 운영하며, 스웨덴의 볼
보Volvo와 영국의 다링턴 사Darlington Industries, 호주
의 플라넷 사Planet Products, 미국의 미드웨스트 사
Midwest Applied Science Corporation 등의 디자인 자
문을 맡고 토론토의 온타리오 예술대학교Ontario College
of Art in Toronto Univ.에서 강의함

1968 유네스코의 개발도상국 디자인 기여부문 특별상 수상

1968-70 퍼듀Purdue 대학의 예술디자인과 정교수를 지내고 환경 및
산업디자인과장을 역임. 1970-71 같은 대학 학장 역임

1969 저서 『Design for the Real World :인간을 위한 디자인』
발간

1971-72	캘리포니아 예술대학 디자인학부California Institute of Arts, School of Design 초빙교환 교수, 코펜하겐 미술대학 건축과Kunstakademiets Arkitekskole 교환교수
1972	영국산업미술가 및 디자이너협회Society of Industrial Artists and Designers 회원
1972-73	영국 맨체스터 대학교Manchester Polytechnic 교환교수
1973	서베를린 국제디자인 센터에서 <자작 디자인Do-It-Yourself Design> 전시회를 가짐. 저서 『노마딕 가구 Nomadic Furniture 1』를 제임스 헤네시James Hennessey와 공저
1973-81	세계 디자인 단체 협의회ICSID의 개발도상국 지원 4팀에서 활동
1973	칼튼Carleton 대학교 산업디자인 및 건축학부 초빙 교환교수
1974	멕시코 국립공대 산업디자인학부 명예회원, <파파넥의 이론과 작업Papanek : Work and Theories>이란 주제로 유고슬라비아 자그레브 그라다 화랑에서 전시
1975	뉴질랜드 디자인 학생협회Design Students Council of New Zealand의 명예 후원인을 지내고 저서 『Nomadic Furniture 2』를 헤네시와 공저
1975-76	캔사스 시립예술대학교Kansas City Art Institute 디자인과 교수 및 학과장
1976-81	캔사스 대학Univ. Kansas, Lawrence 건축 및 도시디자인학부 우수교수로 선정됨. 여러 나라의 대학에 초청 강연.
1977	미국 연합 디자인 협의회Federal Design Council 회원, 호주 산업디자인 연구소Industrial Design Institute of

Australia 준회원, 저서 『How Things Don't Work』를 헤네시와 공저

1978 영국 다팅턴/워터쉐드상Dartington/Watershed Speaker Award 수상

1981 실험영화 <바이오 그래픽스Bio Graphics> 제작

1982 탄자니아와 나이지리아를 대상으로 개발한 베타코야Bett-Koya 통신장치로 교토명예상 수상

1983 메리크레스트 대학교Marycrest College, Davenport, Iowa에서 명예박사 학위 수여, 저서 『Design for Human Scale: 인간과 디자인』 발간

1995 저서 『Green Imperative: 녹색위기』 발간

1981-98 세계 각국에서 다양한 단기 교육과정 강의, '개발도상국 디자인 정보그룹' 창립, 미국 산업디자이너협회 회원, 파리 퐁피두 센터와 캔사스 대학에 파파넥 관련 작품과 자료 소장, 미국 아트디렉터스 클럽America Art Directors Club 인디애나폴리스 지부 회원

1998 1월 11일 사망

빅터 파파넥 도판 목록

026 The sound of the waterfall comes from beneath Frank Llord Wright's 'Fallingwater', 1935-39.

026 Elaborate designs of fruit and flowers, sweetmeats and leaves are carried to the temple in Bali. Much time and care is spent in constructing these ephemeral offerings especially for the festivals.

028 Mountains of rubbish buried under the soil in landfill sites can be unstable

028 Scarcity of materials for many Third World countries has made recycling a necessity and a way of life for generations. When life is hard, nothing is wasted. Bottles and card and collected in China for recycling

030 BMW Z-1

032 U-Kettle design 2, Great British Kettle

032 The U-kettle design for easy self-assembly.

034 Beosound, B & O Audio.

035 Paul Henningsen, lampada PH, 1925.

036 Meisterstuck 146 Fountain Pen, Montablanc. 1908.

040 Barry Crone, Daintree Sports Slice

043 TV-Watch DXA-001 : 1981. D+M-Selko. The world's first TV watch with liquidcrystal display.

046 Canes for the blind, of hand-aligned fiber optics. Designed by Robert Senn, as a student at Purdue University.

048 the icosahedral dice with twenty equilateral faces, designed for engineering to student to generate random numbers, 1970s

048 large wooden icoasahedral dice for learning games, designed by Bernie Rosen and Beckie Wilson at the Kansas City Art Institute.

050 PUF Litter Bin, Designed by Derek Hodgson Associates.

052 Zero Kitchen Knives, Designed by Sermour Powell.

054 Novopen II Insulin Injector, Designed by Sams Design.

058 Women's and men's wooden Geta from Japan, designed to keep the wearer's above puddles or snow. Photograph by John Charlton.

058 farm women's Muji in Taiwan, Photograph by John Charlton.

062 Access Power · Pointer, Designer : Vincent L. Haley-Design Inspiration (formerly V. H. Designs). Client : sponsored by IBM and North Carolina State University. Photograph : Vincent L. Haley.

063 Helper, Manufacturer/Supplier : Anderson Design Associates, Design Firm/Designer(s) : Anderson Design Associates : Robert L. Marvin, Jr., David W. Kaiser. Photo by Richard Carbone. Courtesy of Anderson Design Group.

064 Batta-koya designed by the auther and Mohammed Azali Bin Abdul rahim together with indigenous people from Nigeria and Tanzania.

064 Alternative case for Batta-Koya made of bamboo and calabasb.

066 A used fruit-juice tin forms the casing of the tin-radio developed for Indonesia in the 1960s. Each owner partic-

ipated in the design by decorating the tin can in a unique personal style.

068 One of a series of twenty investigations into the use of old tires, which now abound in the Third World. Both of these irrigation pumps have since been built and verified. Designed by Rdbert Toering, as a student at Purdue University.

073 Zoe : 1992, Design : Roberto Pessetta e Zanussi Industrial Design Center, Company ; Electrolux Zanussi Elettrodomestici.

074 Sunlimited : 1992, Design : Matteo Thun, Company: Silhouette International.

078 Apple iMac Computer. Design : Apple Computer, Inc., S. Jobs, J. Ive, D. Coster, B. Andre, D. De luliis, C. Stringer, R. Howarth, C. Seid, D. Satzger, M. van de Loo cupertino, USA.

080 Charles Rennie Mackintosh "Splendid Isolation" chair, 1900.

084 Traditional 'shoji' screen in Japan. This screen forms a delicate division between interior and garden.

089 Superior Design Prize Momoko Shiba's Kettle.

092 DC 720 Range, Designer : D. Hautbout, Manufacturer : Philips.

097 One of the largest supermarkets in Denmark, Irma banned the use of PVC in May 1990, forcing suppliers to use other packaging materials.

098 Very small glazed opening on the east side minimise solar

heat gain, while vents in the wall supply air to the "jacket" space.

099 Dorian Kurz, then a student at the Academy of Arts in Stuttgart, Germany, designed this larder to provide cooling and protection properties to rival those of the refrigerator.

104 The 'Uchiwa' chair designed by the author in the 1960s.

104 The studio "Greenshade" lamp, showing double paraboloid reflector. Designed for Planet Products Pty. by the author. Photograph by Paul Wise.

105 This leather bookweight is made from manufacturing off-cuts.

107 This package was bionically derived from a pea pod. Author's design.

107 When Hula Hoops went out of fashion, Design Diversification came into play, and stacks of unwanted hoops were used to make collapsible play-tunnels for small children.

107 Experimental configuration of high-fidelity speakers, based on the dodecahedron. "Ideal" sound cones happen to follow the continuation of planes extending the edges of a dodecahedron. This design uses twelve 93-cent speakers ; two such speaker clusters give the stereo equivalent of a system costing ten times as much. Author's design.

107 The concept of the 'foolproof' manual knife-sharpener was developed from watching shore birds sharpening and cleaning their beaks with round stones.

109 Product : Blaster All-terrain-vehicle, Designer : GK
　　　Dynamics Incorporated, Manufacturer " Yamaha Motor Co.,
　　　LTD.

109 Product : V-MAX-4 Snow Moblile, Design : GK Dynamics
　　　Incorporated, Manufacturer : Yamaha Motor Co., LTD.

110 The redesigned artificial voice-box which is based on the
　　　robot toy.

(목록에서 빠져 있는 캡션은 원어를 확인할 수 없는 경우입니다. 편집자 주.)

참고문헌

〈단행본〉
미술비평연구회, 『상품미학과 문화이론』, 문빛, 1992.

차세대디자인 정보센터, 『Source Book for Green Design』,
　　　경원 디자인 센터, 1999.

Bural Paul, *Green Design*, The Design Council, 1991.

Brenda Vale · Robert Vale, *Green Architecture*, Thames and
　　　Hudson, 1991.

Curtis Moore · Alan Miller, *Green Gold*, Beacon Press, 1994.

Design Freeman Christopher, *Innovation and Long Cycles*, St.
　　　Martins Press, 1986.

Dorothy Mackenzie, *Green Design*, Laurence King, 1990.

Durning, Alan Thein, 구자건 역, 『소비사회의 극복 : 현대 소비사회와
　　　지구환경 위기』, 고서출판 따님, 1994

Edward T. Hall, 김광문/박종평 공역, 『보이지 않는 차원』,

도서출판 세진사, 1993.

Gyrgy Doczi, *The Power of Limits*, Shambhala, 1981.

James Hennessey, *Victor Papanek, Nomadic Furniture*, Pantheon, 1973.

James J. Pirkl, *Transgenerational Design*, Van Nostrand Reinhold, 1994.

Jerry Palmer, *Mo Dodson, Design and Aesthetic*, Routledge, 1996.

John A. Walker, 정진국 역, 『디자인의 역사』, 까치, 1989.

Joseph Fiksel, *Design for Environment*, McGraw-Hill, 1996.

Hal Foster, 윤호병 역, 『반미학』, 현대미학사, 1994.

Nigel Whiteley, *Design For Society*, Reaktion Book, 1993.

Peter Dormer, *The Meaning of Modern Design*, Thames and Hudson, 1990.

Ray Crozier, *Manufactured Pleasure: Psychological responses to design*, Manchester University Press, 1994.

Samir B. Billatos · Nadia A. Basaly, Green Technology and *Design for the Environment*, Taylor & Francis, 1997.

Sim Van Ryn · Stuart Cowan, *Ecological Design*, Island Press, 1996

Thomas C. Mitchell, 김현중 역, 『혁신적 디자인 사고』, 도서출판 국제, 1999.

Victor Papanek, Design for Human Scale, Van Nostrand Reinhold, 1983.

Victor Papanek, *Design for the Real World : Human Ecology and Social Change*, Academy Chicago, 1985.

Victor Papanek, 한도룡/이해묵 공역, 『인간과 디자인』, 미진사, 1986.

Victor Papanek, 현용순/이은재 공역, 『인간을 위한 디자인』, 미진사, 1983.

Victor Papanek, 조영식 역, 『녹색위기 : 디자인과 건축의 생태성과 윤리』, 조형교육, 1998.

〈논문〉

김명희, 박효정, 조영식, 「디자인 개발과정에 있어서의 그린 디자인 요인에 관한 연구」, 한국디자인학회, 디자인학 연구 Vol 12, 1995.

조민정, 조영식, 「제품조형의 내구적 속성에 관한 연구」, 한국디자인학회, 디자인학 연구 Vol. 12 No. 2, 1999.

조영식, 「제품개발에 있어서의 환경보존적 디자인 요인에 관한 연구」, 한국디자인학회, 디자인학 연구 No. 20, 1997.

함경원, 「가전제품의 재활용과 효율적 폐기를 위한 디자인 접근 방법에 관한 연구」, 이화여자대학교 산업디자인 대학원, 1994.

홍사윤, 「환경친화적 가전제품 디자인을 위한 실천방안과 프로세스 제안」, 고려대학교 산업 대학원, 1996.